KB142075

정말 필요한 것이 보이기 시작하는 단순한 삶의 미학

그만두어
보았습니다!

와타나베 폰 지음 이동인 옮김

마리書숲

이 책의 테마는
그만두어 보기입니다.
일상 생활에서 아무 생각 없이
그냥 사용했었지만
정말로 필요한지는 잘 모르는 것들
또는
무언가 쉽게 결정하지 못하거나
남들의 눈치를 보며 우물쭈물하는 버릇
같은 것들을 단번에 그만두는!
이야기입니다.

안녕하세요?
와타나베 폰
입니다.

그만두어 본 것은 어디까지나 제 생활에서 필요하지 않은 것들이며, 다른 분들의 생활에는 꼭 필요한 것일지도 모릅니다.

하지만 **이런 생활도 있구나!** 하고 재밌게 읽어 주셨으면 좋겠고, **자신에게 정말로 필요한 것은 무엇일까?** 생각해 보는 기회가 된다면 더더욱 좋겠습니다.

제3장 마음속도 그만두어 보았다!

제 1 장

집 안에서부터

그만두어 보았다!

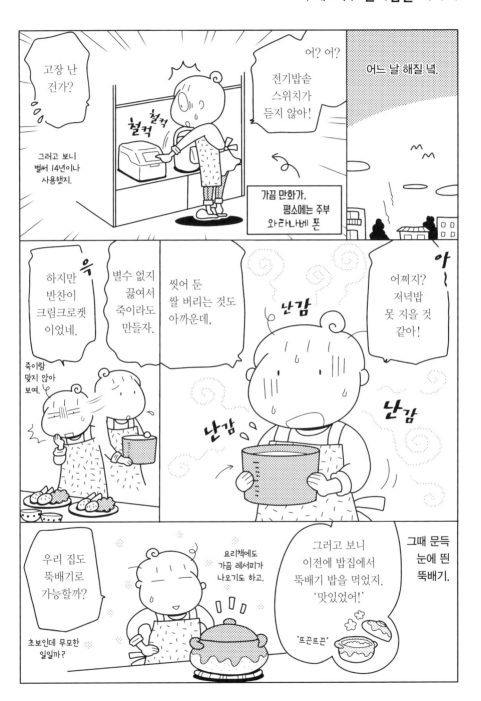

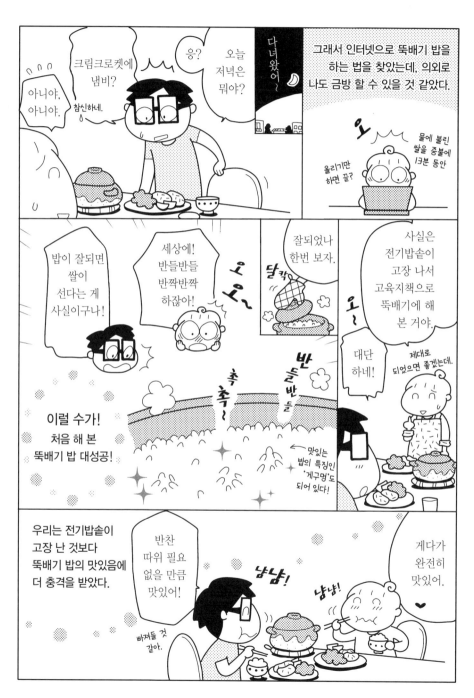

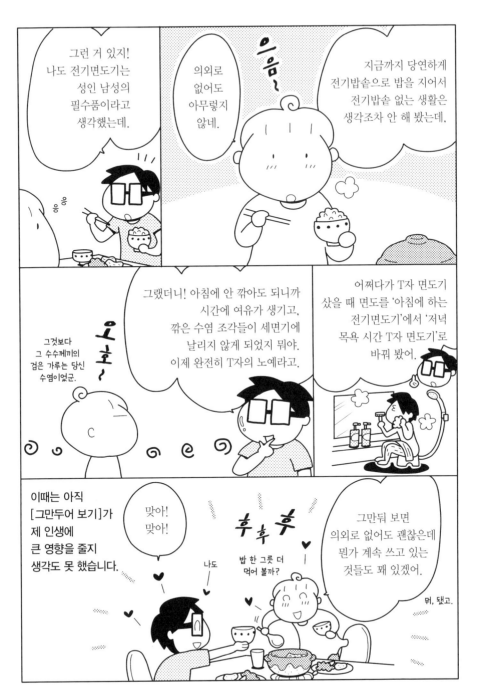

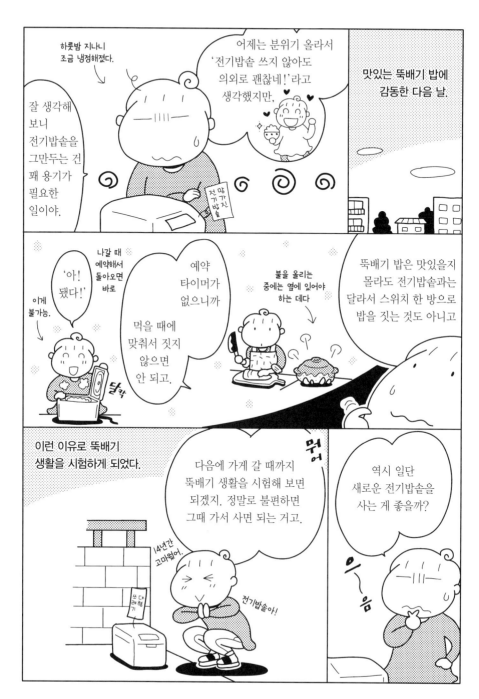

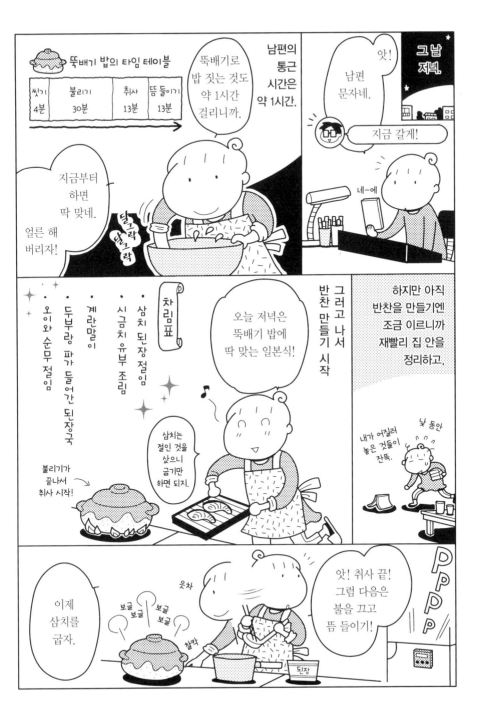

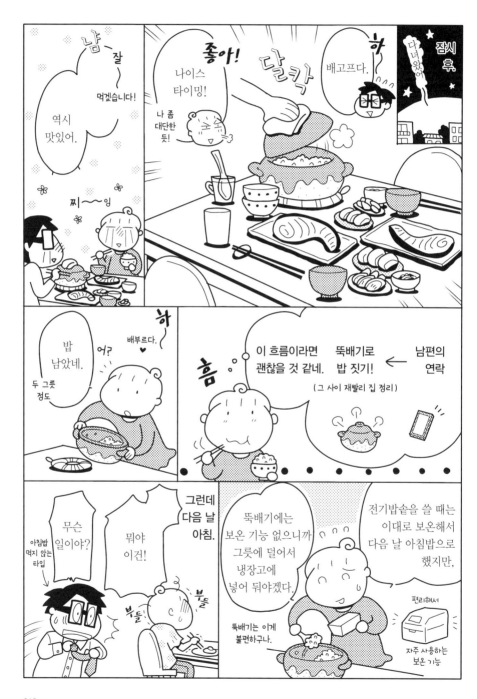

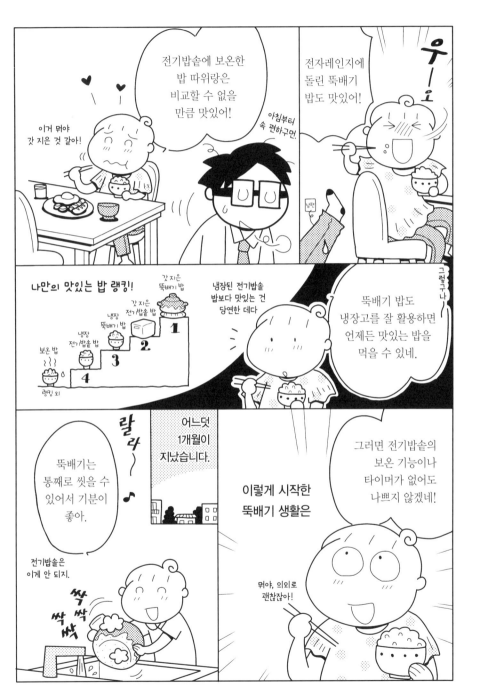

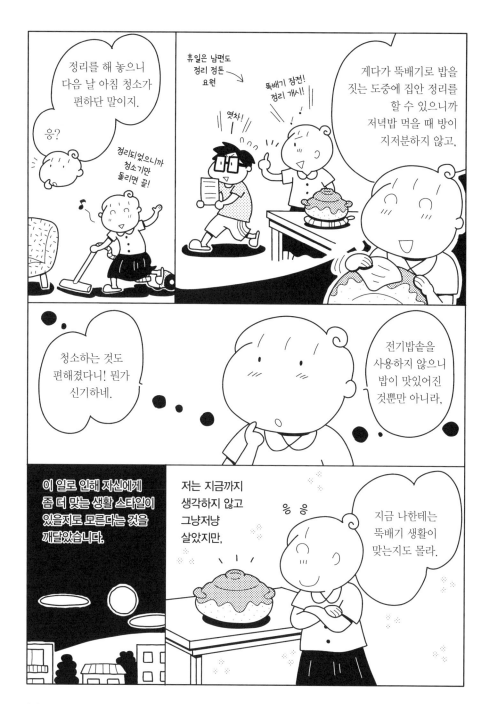

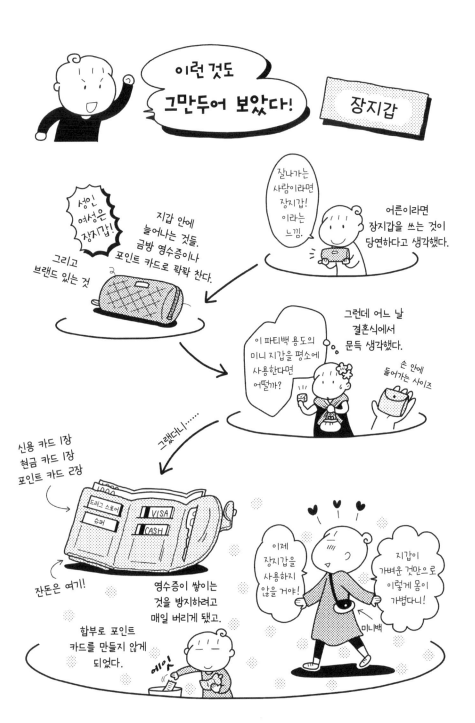

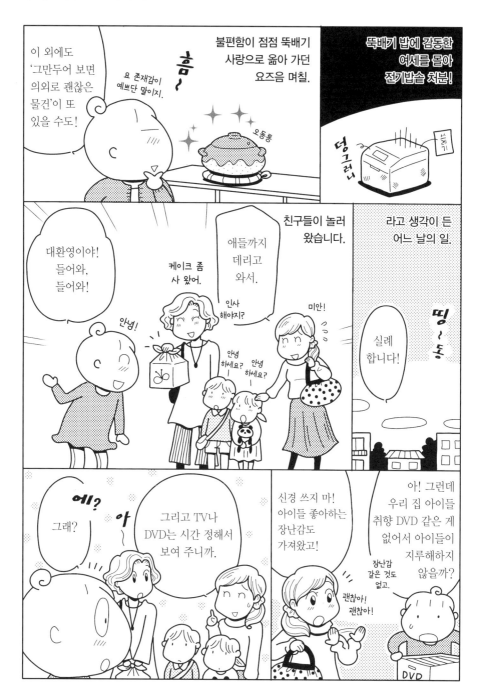

이 외에도 '그만두어 보면 의외로 괜찮은 물건'이 또 있을 수도!

요 존재감이 예쁘단 말이지.

흠~

오동통

불편함이 점점 뚝배기 사랑으로 옮아 가던 요즈음 며칠.

뚝배기 밥에 감동한 여세를 몰아 전기밥솥 처분!

덩그러니

쓰레기

라고 생각이 든 어느 날의 일.

띵~동

실례 합니다!

대환영이야! 들어와, 들어와!

안녕!

케이크 좀 사 왔어.

인사 해야지?

안녕 하세요?

안녕 하세요?

애들까지 데리고 와서.

미안!

친구들이 놀러 왔습니다.

에? 그래?

아~

그리고 TV나 DVD는 시간 정해서 보여 주니까.

신경 쓰지 마! 아이들 좋아하는 장난감도 가져왔고!

장난감 같은 것도 없고.

괜찮아! 괜찮아!

아! 그런데 우리 집 아이들 취향 DVD 같은 게 없어서 아이들이 지루해하지 않을까?

DVD

017

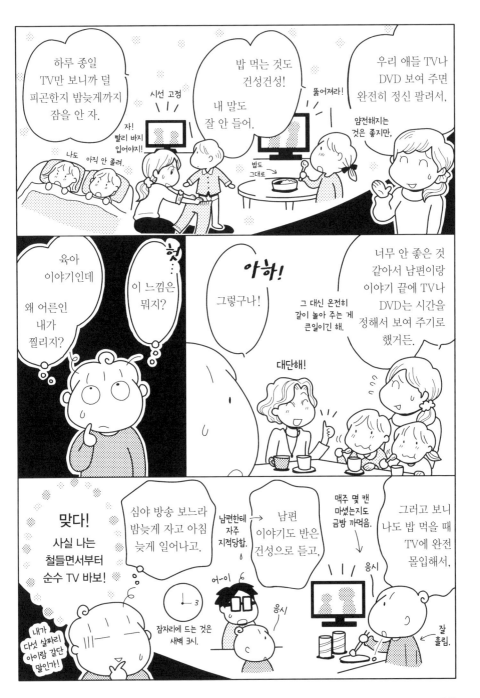

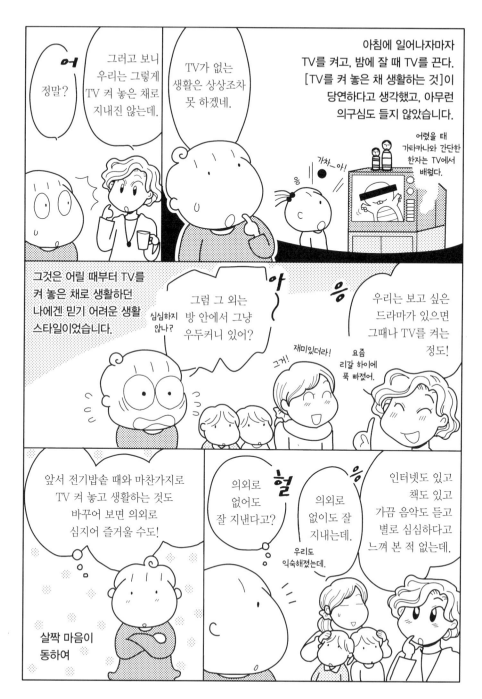

어

정말?

그리고 보니 우리는 그렇게 TV 켜 놓은 채로 지내진 않는데.

TV가 없는 생활은 상상조차 못 하겠네.

아침에 일어나자마자 TV를 켜고, 밤에 잘 때 TV를 끈다. [TV를 켜 놓은 채 생활하는 것]이 당연하다고 생각했고, 아무런 의구심도 들지 않았습니다.

어렸을 때 가타카나와 간단한 한자는 TV에서 배웠다.

가챠—아!

응

그것은 어릴 때부터 TV를 켜 놓은 채로 생활하던 나에겐 믿기 어려운 생활 스타일이었습니다.

심심하지 않나?

그럼 그 외는 방 안에서 그냥 우두커니 있어?

아

응

우리는 보고 싶은 드라마가 있으면 그때나 TV를 켜는 정도!

재미있더라!

그게!

요즘 리갈 하이에 푹 빠졌어.

앞서 전기밥솥 때와 마찬가지로 TV 켜 놓고 생활하는 것도 바꾸어 보면 의외로 심지어 즐거울 수도!

의외로 없어도 잘 지낸다고?

헐

의외로 없이도 잘 지내는데.

우리도 익숙해졌는데.

응

인터넷도 있고 책도 있고 가끔 음악도 듣고 별로 심심하다고 느껴 본 적 없는데.

살짝 마음이 동하여

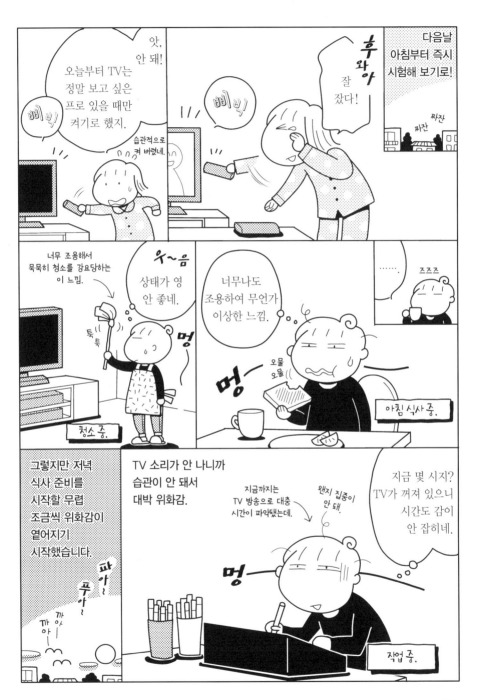

020

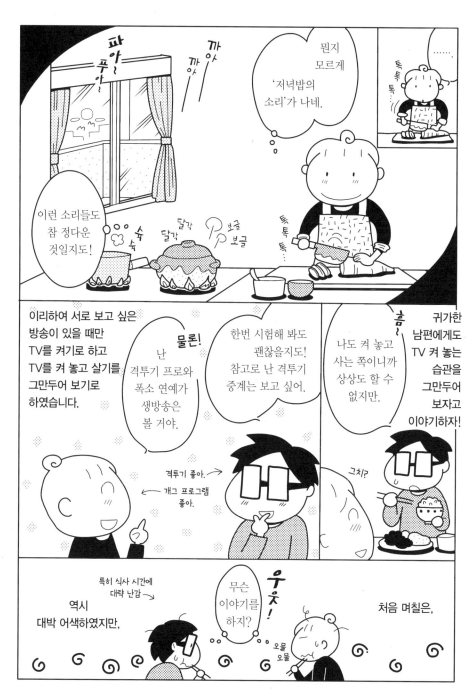

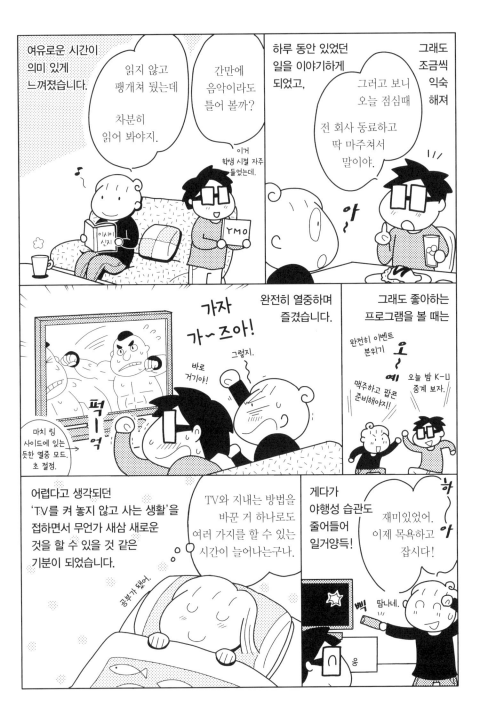

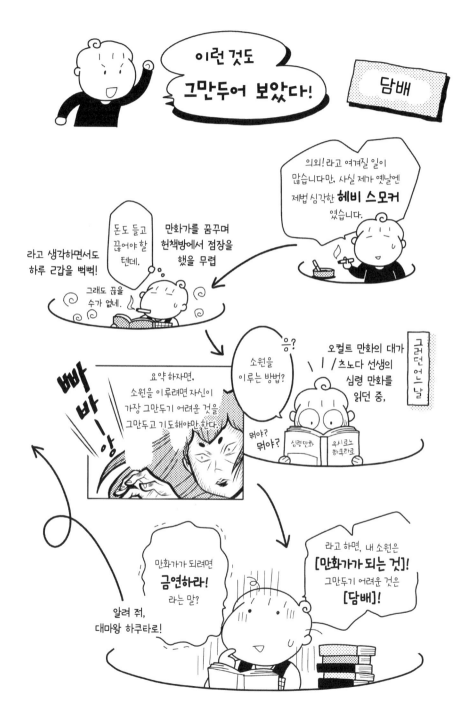

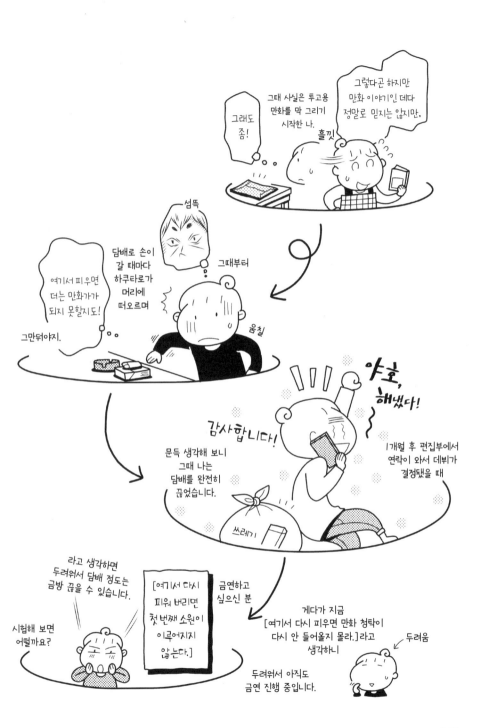

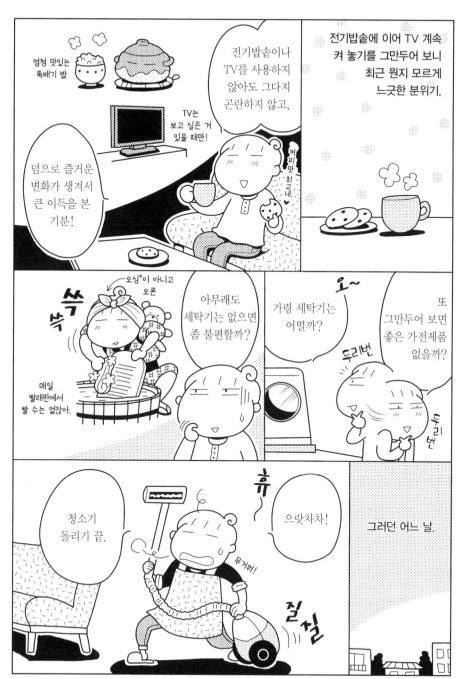

*오싱 7살의 씩씩한 소녀 오싱이 주인공이었던 일본 감동 실화 영화.

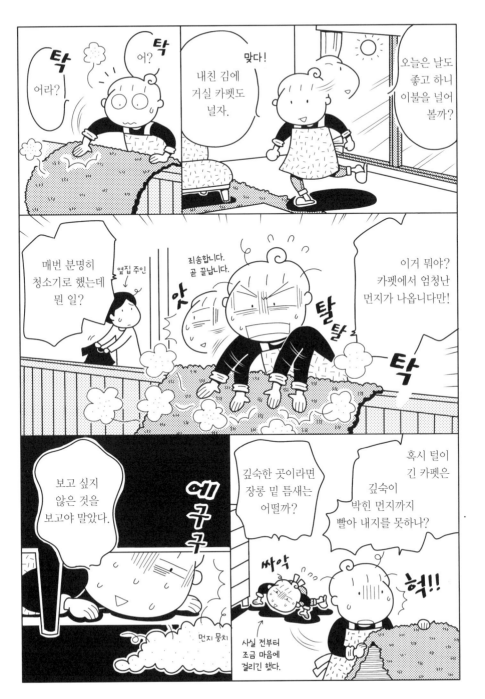

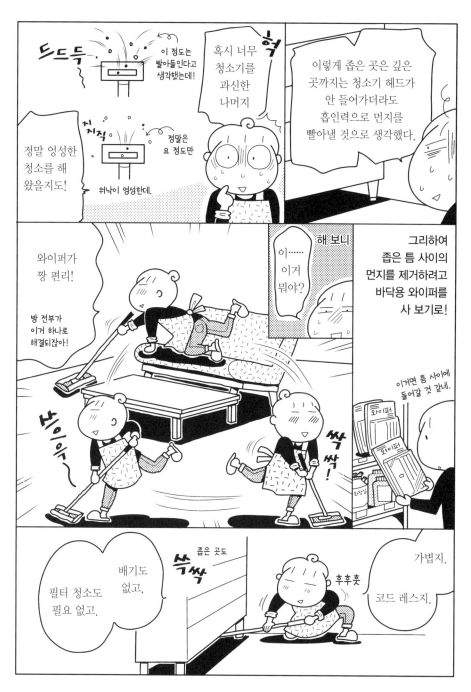

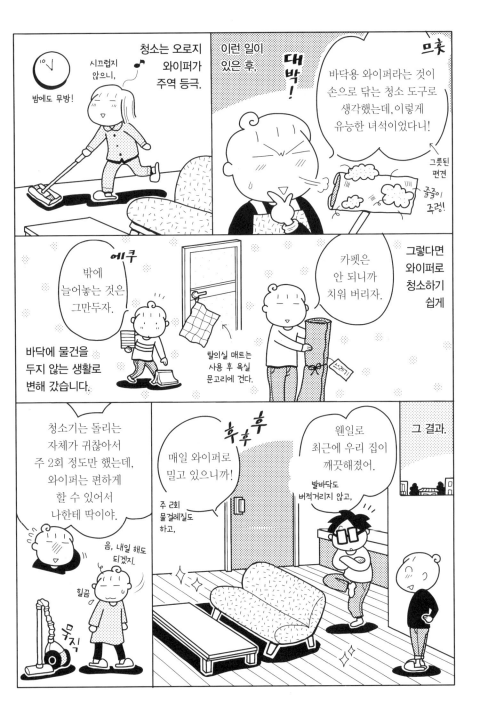

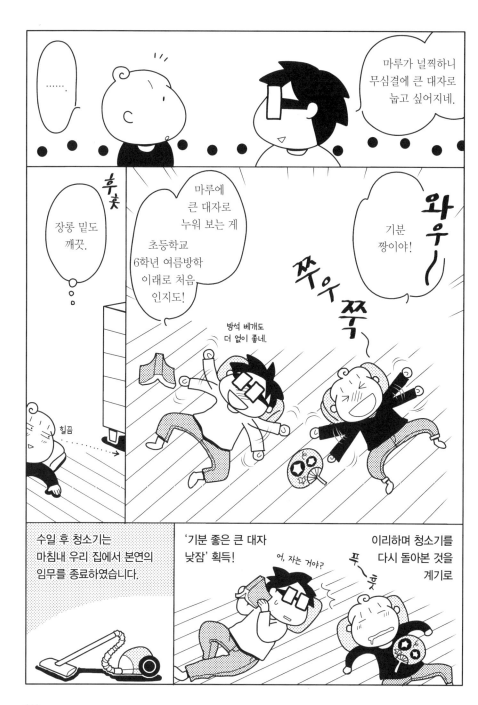

이런 것도
그만두어 보았다!

화장실 매트
&
화장실 브러시

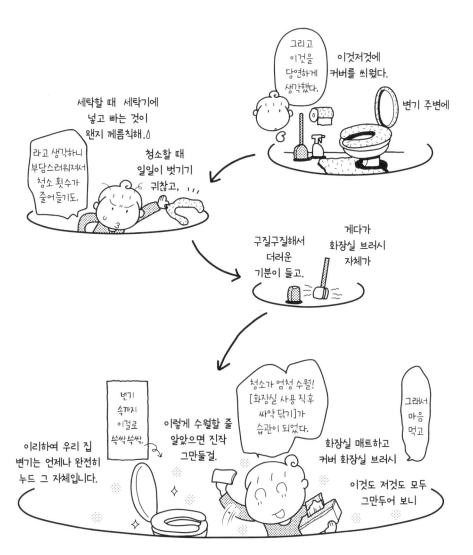

그리고 이것을 당연하게 생각했다.

이것저것에 커버를 씌웠다.

변기 주변에

세탁할 때 세탁기에 넣고 빠는 것이 왠지 께름칙해.

라고 생각하니 부담스러워져서 청소 횟수가 줄어들기도.

청소할 때 일일이 벗기기 귀찮고,

구질구질해서 더러운 기분이 들고.

게다가 화장실 브러시 자체가

변기 속까지 이걸로 쓱싹 쓱싹.

청소가 엄청 수월! [화장실 사용 직후 싸악 닦기]가 습관이 되었다.

그래서 마음 먹고

이렇게 수월할 줄 알았으면 진작 그만둘걸.

이리하여 우리 집 변기는 언제나 완전히 누드 그 자체입니다.

화장실 매트하고 커버 화장실 브러시

이것도 저것도 모두 그만두어 보니

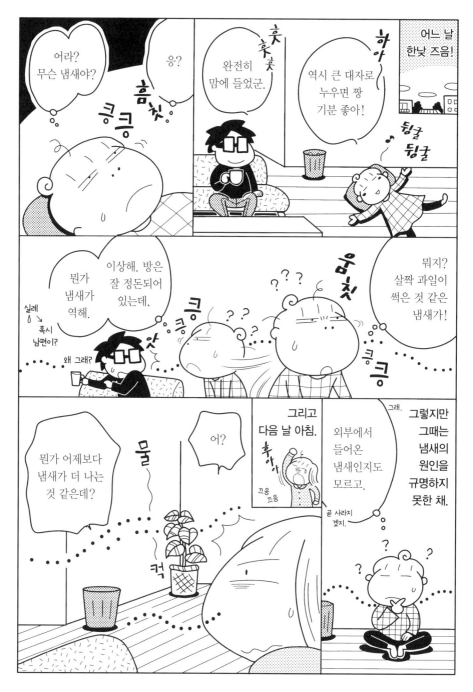

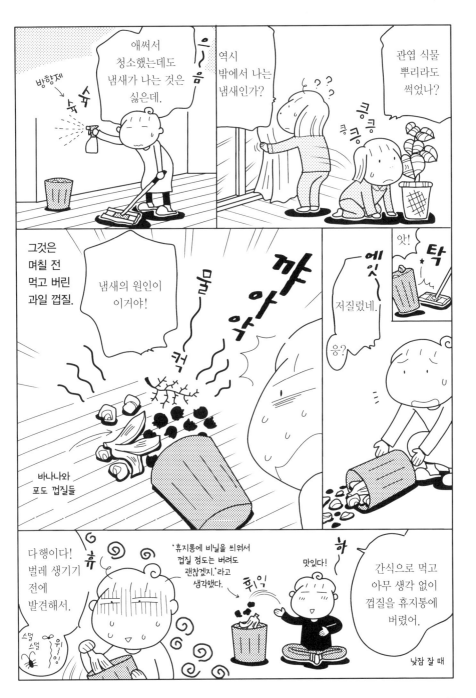

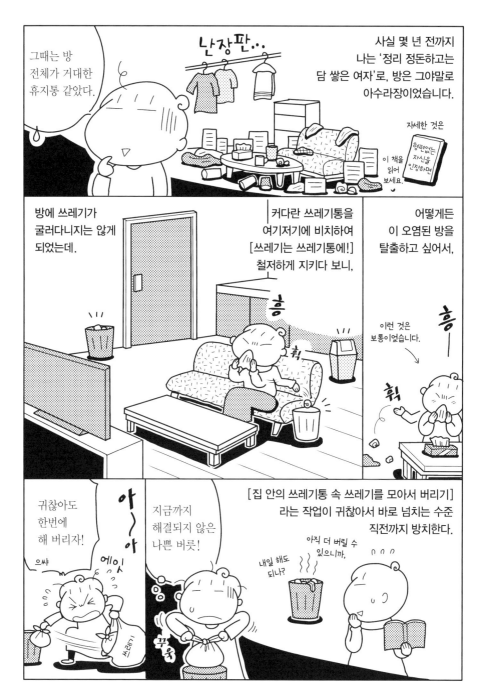

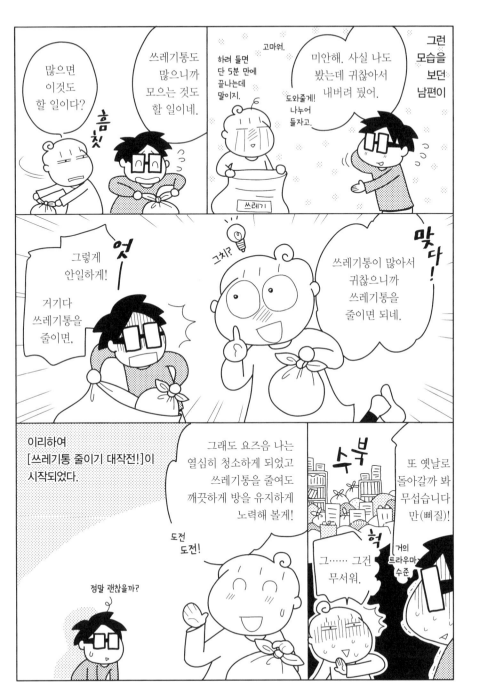

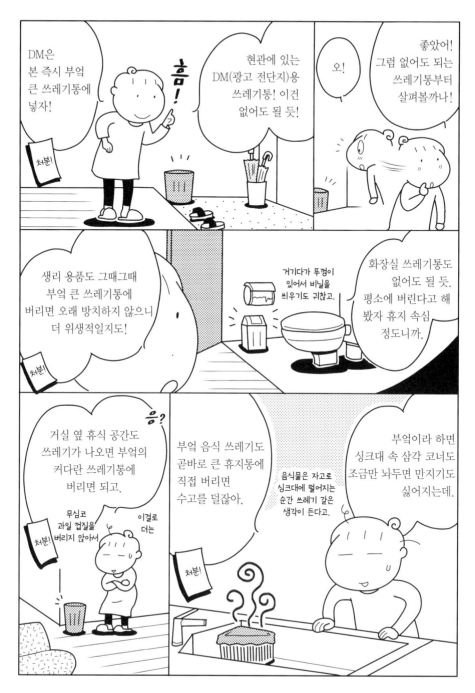

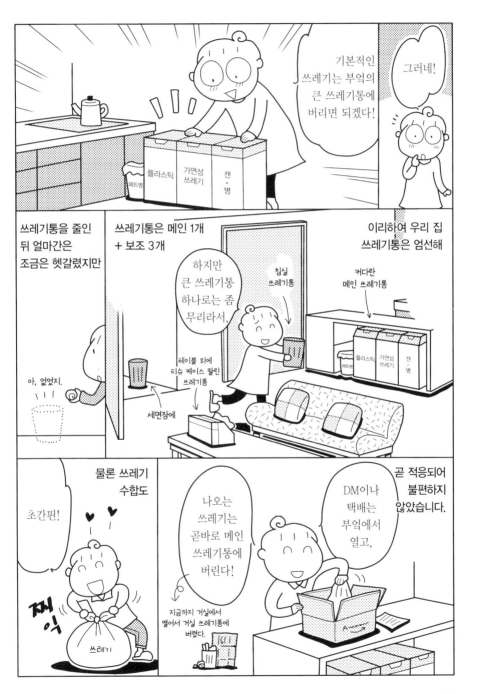

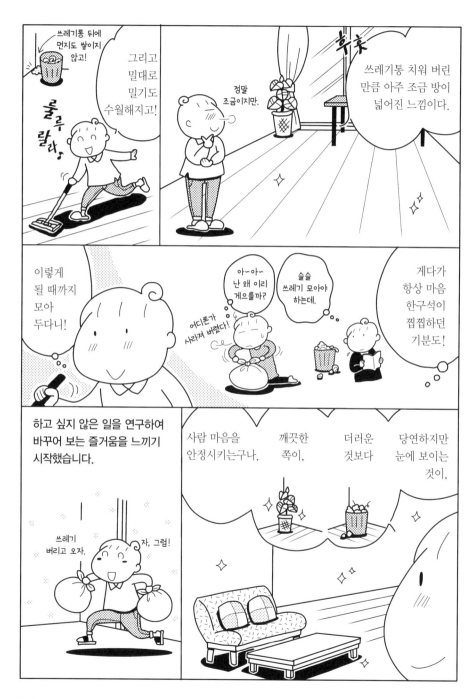

제1장에서 그만두어 본 것

- ☑ 전기밥솥
- ☑ TV
- ☑ 청소기
- ☑ 쓰레기통

- ☑ 장지갑
- ☑ 담배
- ☑ 화장실 매트 & 화장실 브러시

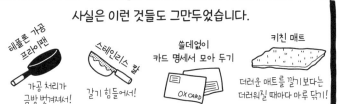

사실은 이런 것들도 그만두었습니다.

테플론 가공 프라이팬
가공 처리가 금방 벗겨져서!

스테인리스 칼
갈기 힘들어서!

쓸데없이 카드 명세서 모아 두기

키친 매트
더러운 매트를 깔기보다는 더러워질 때마다 아무 닦기!

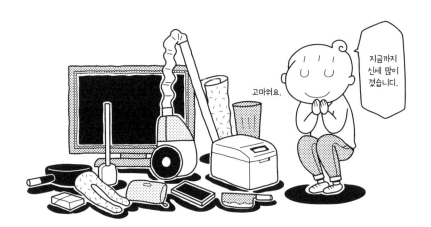

고마워요.

지금까지 신세 많이 졌습니다.

제2장

주변 물건에서

그만두어 보았다!

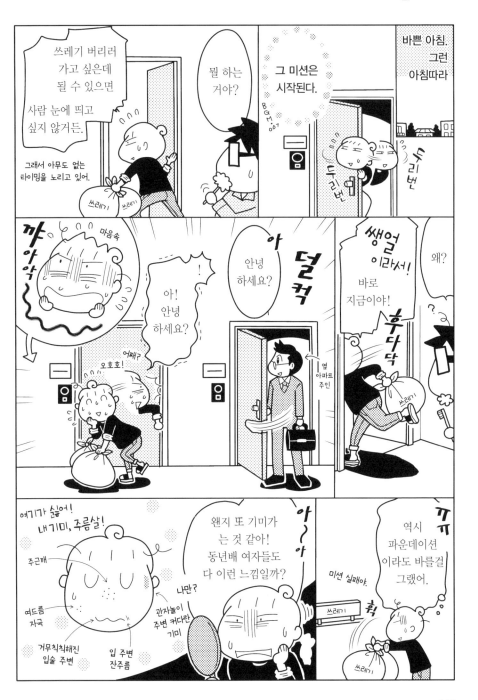

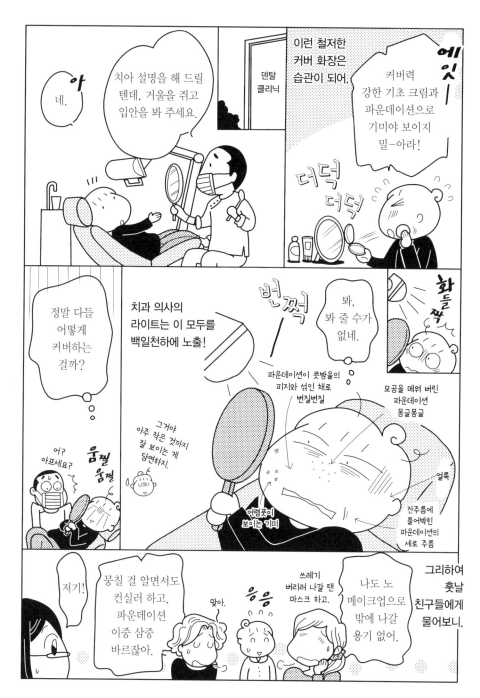

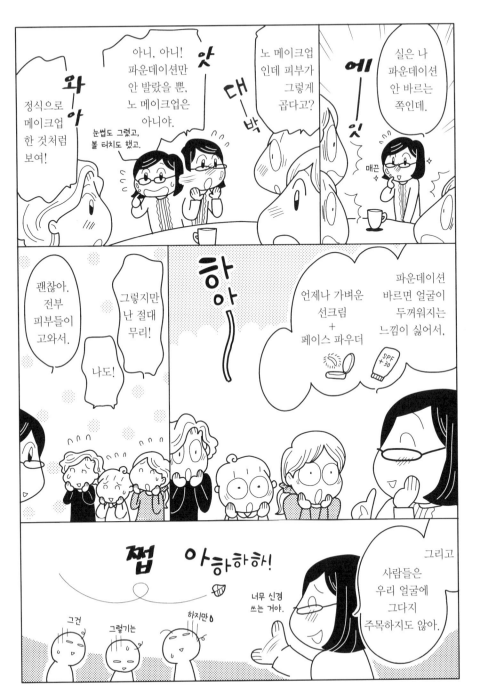

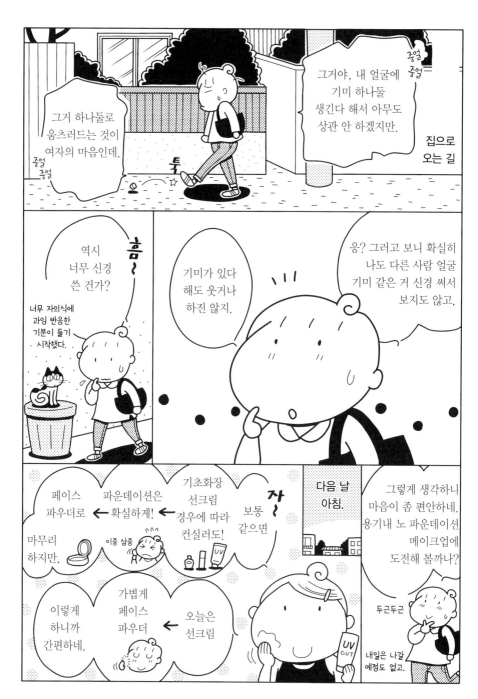

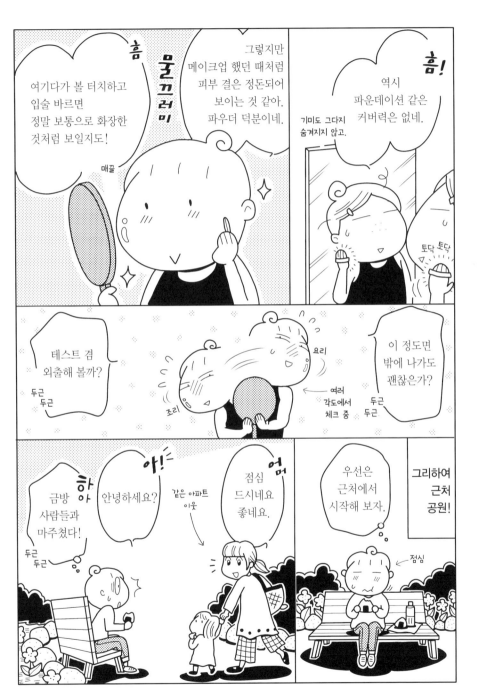

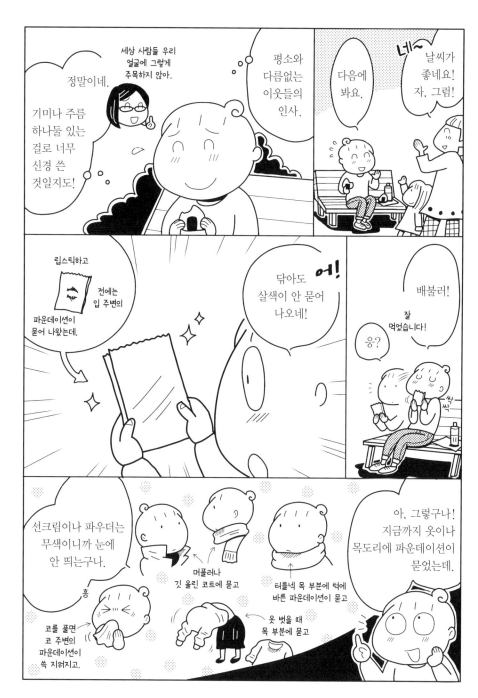

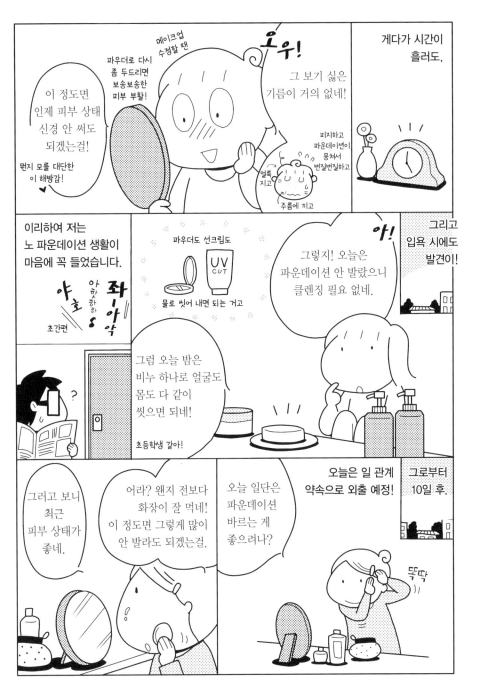

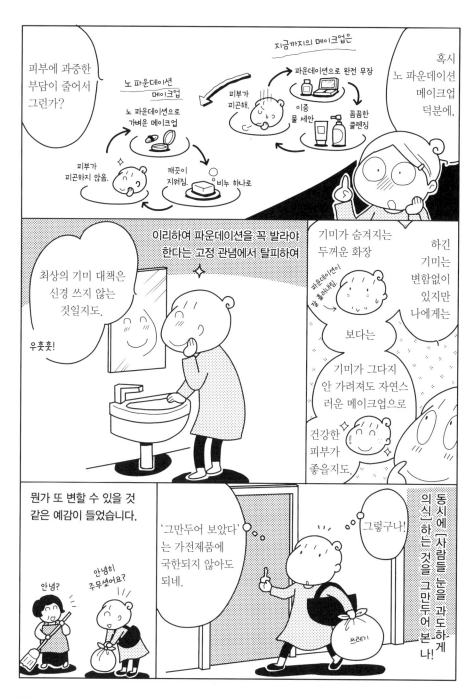

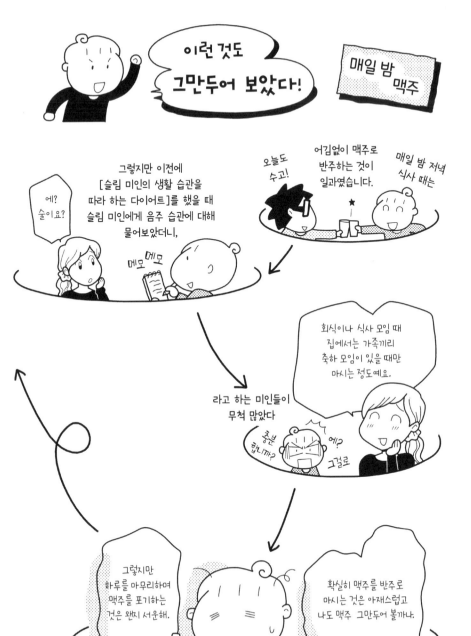

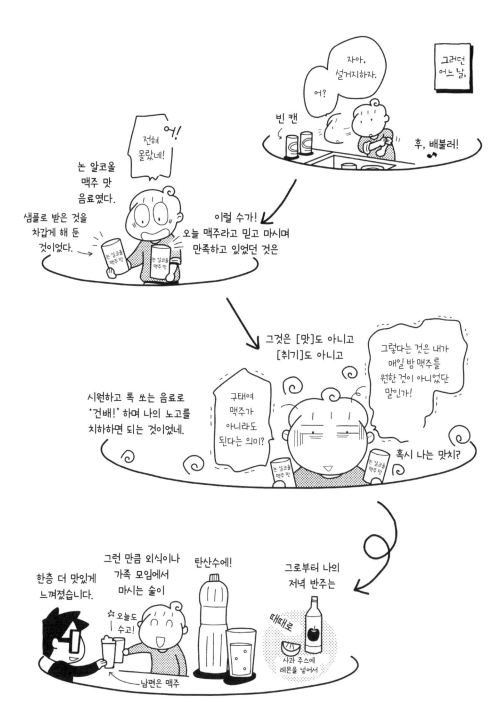

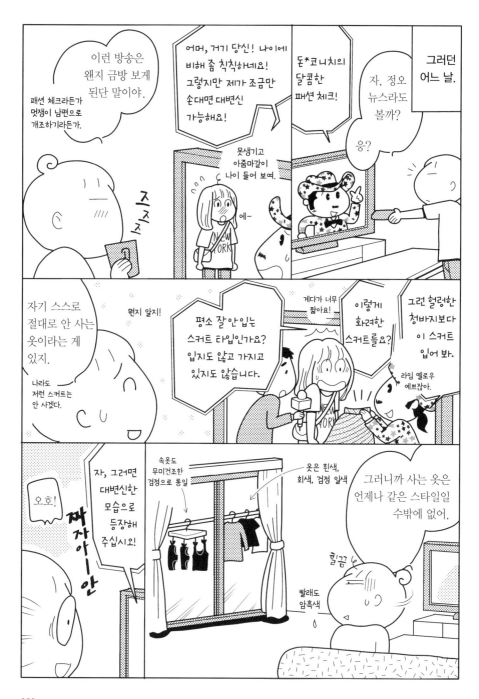

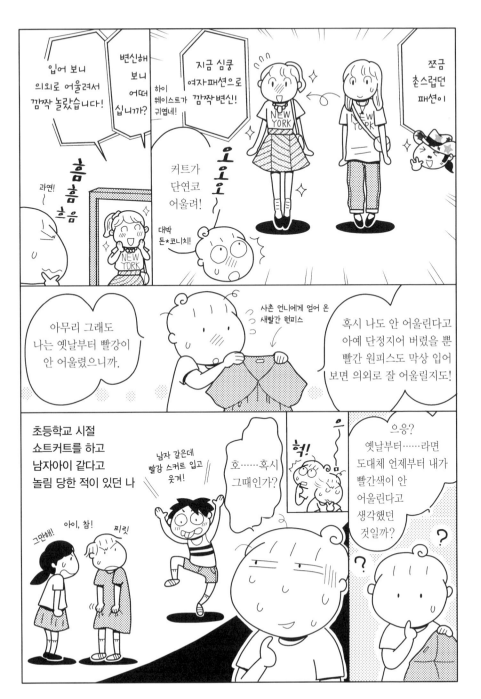

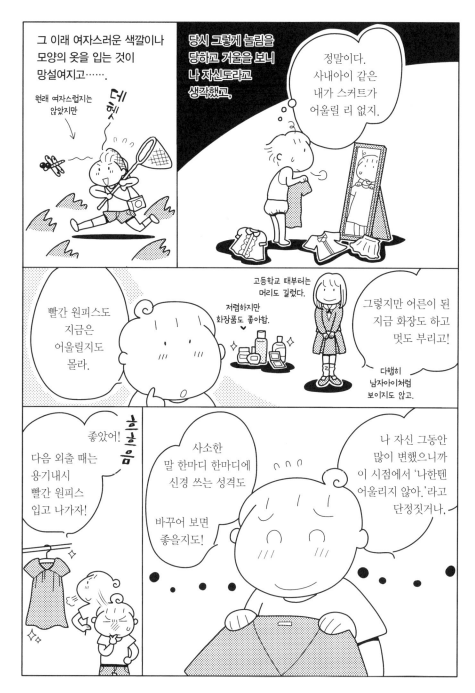

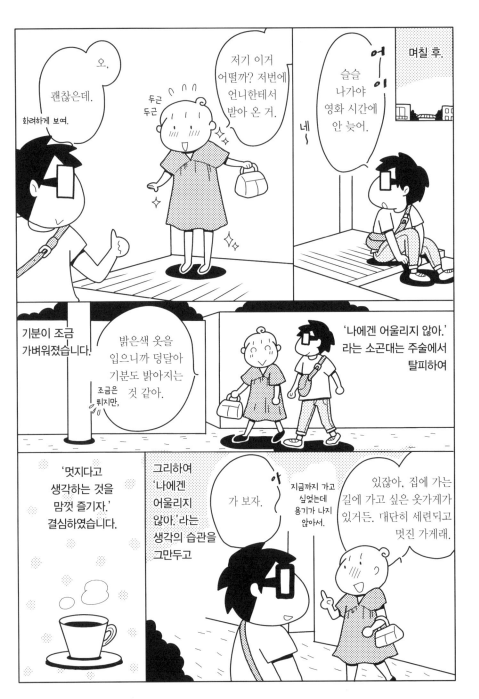

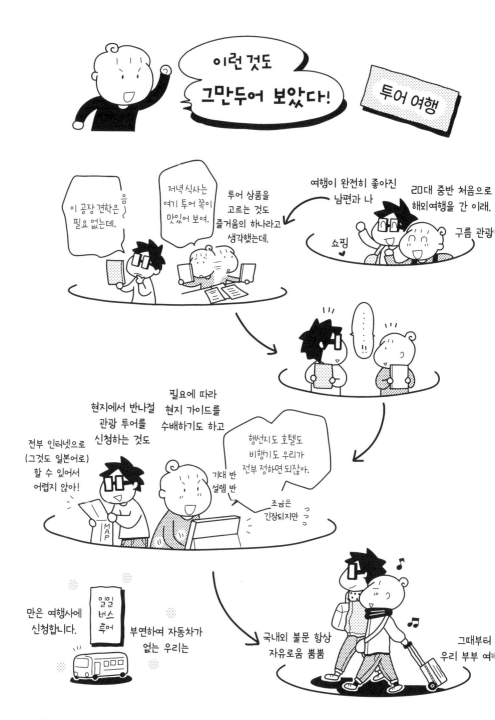

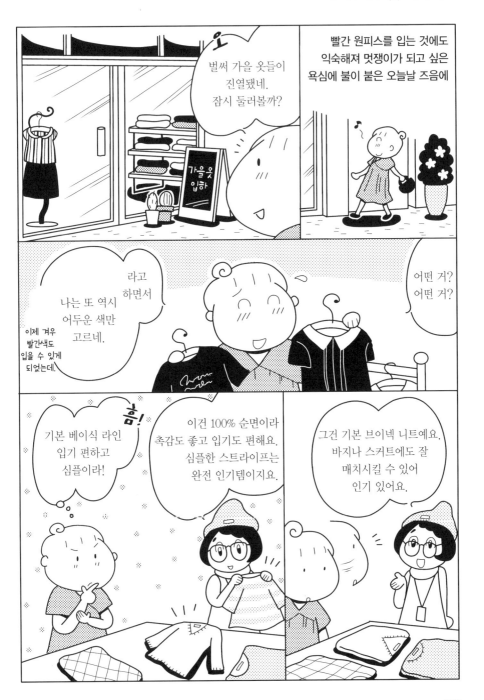

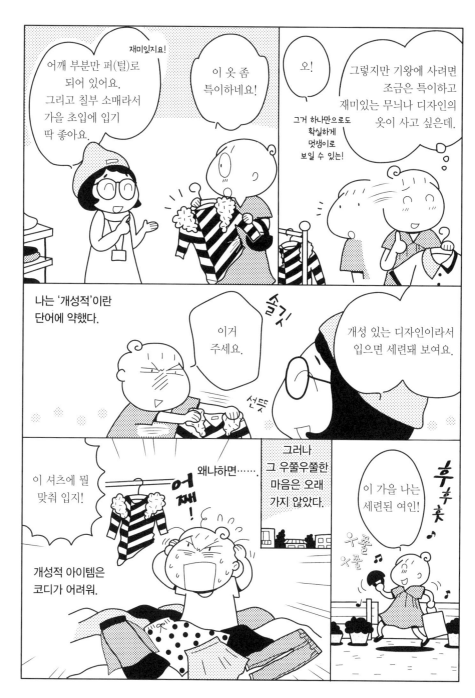

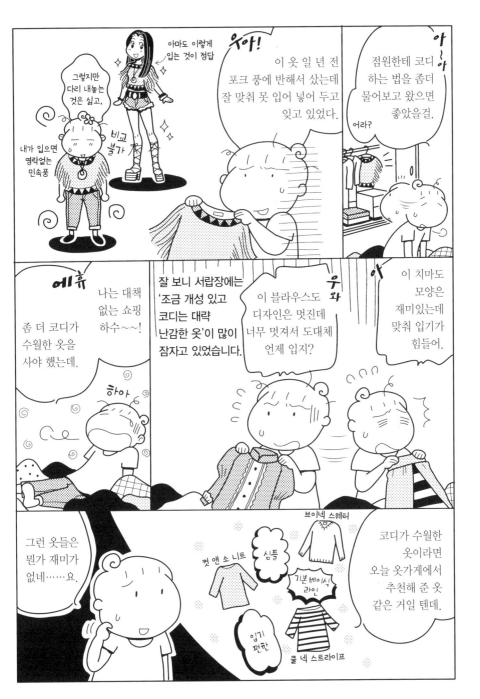

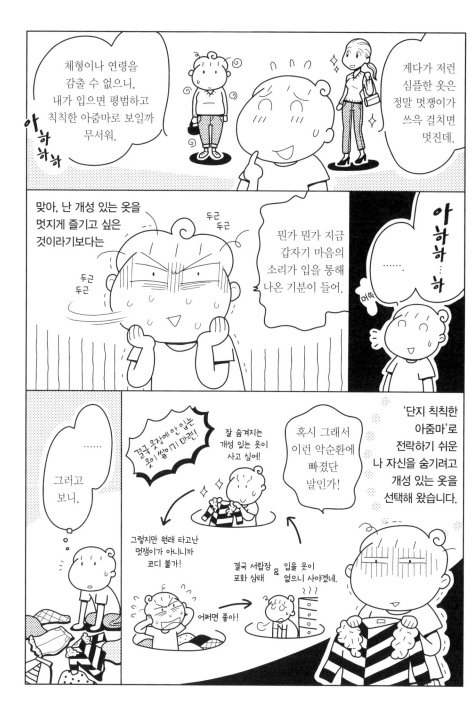

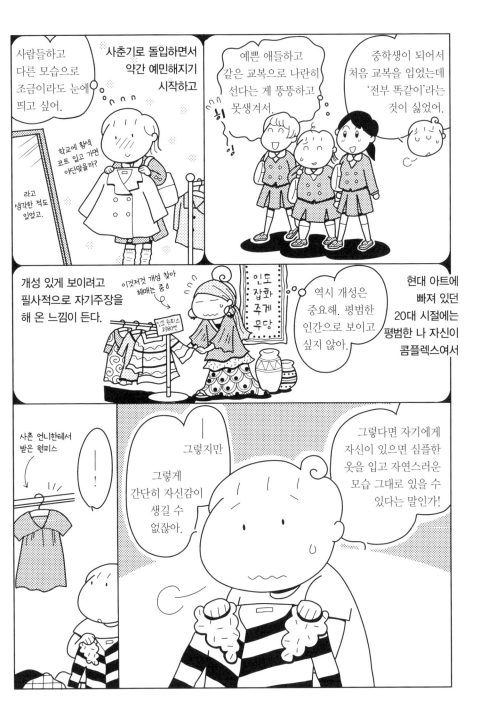

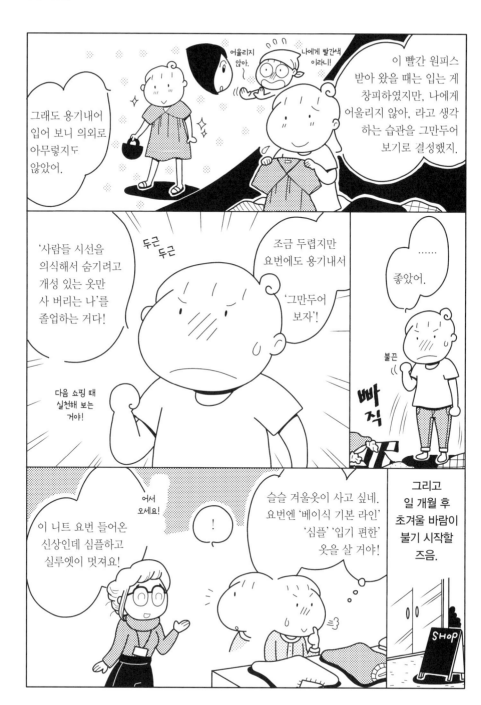

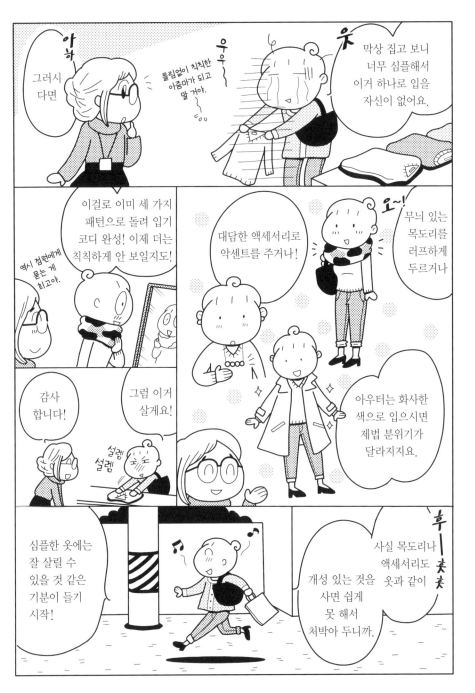

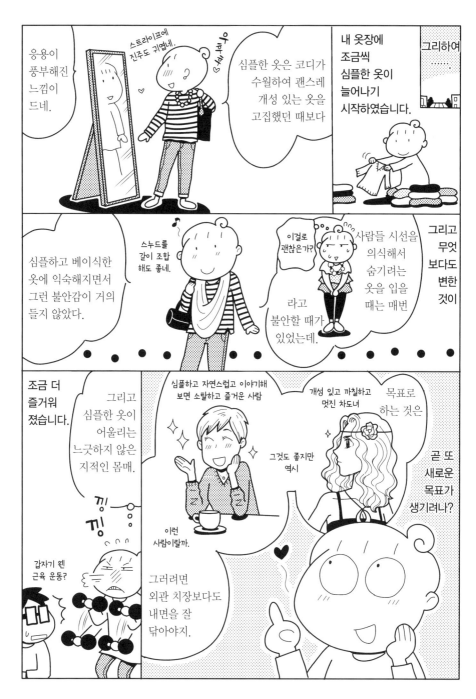

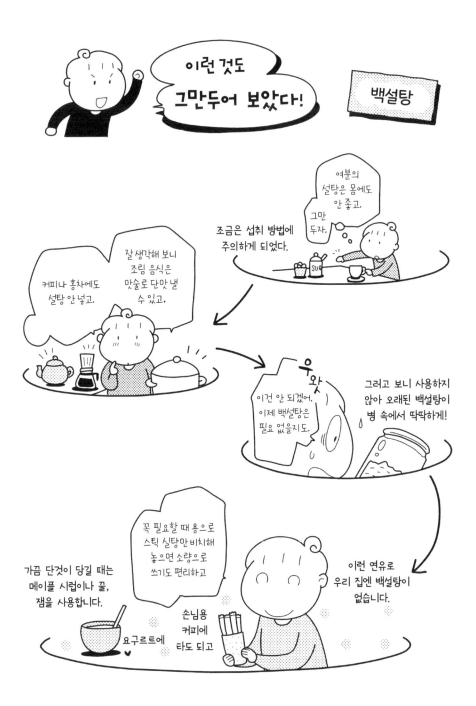

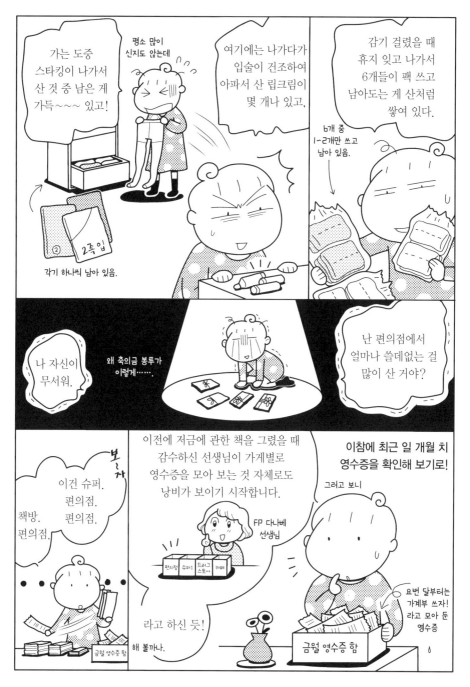

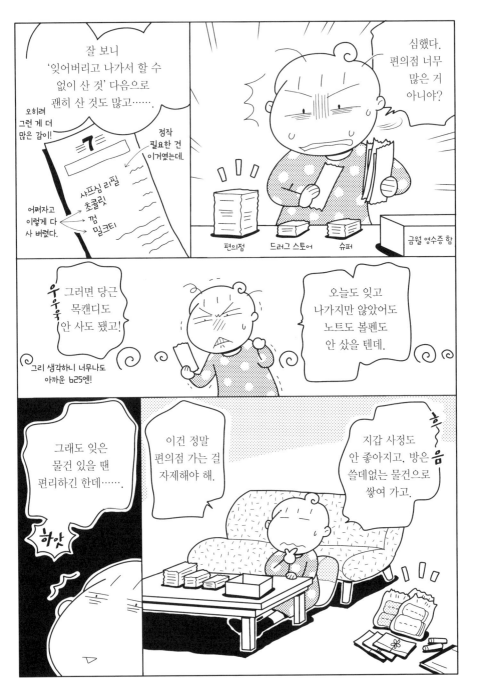

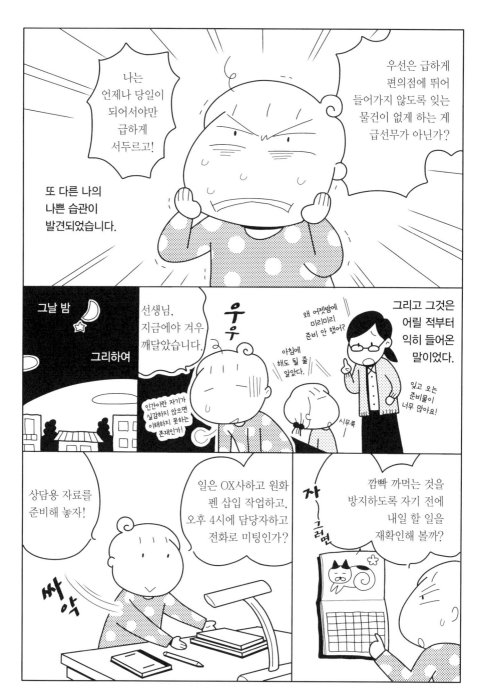

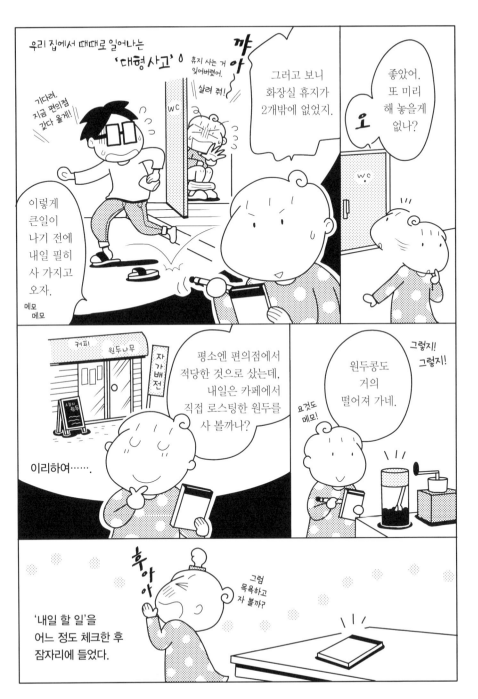

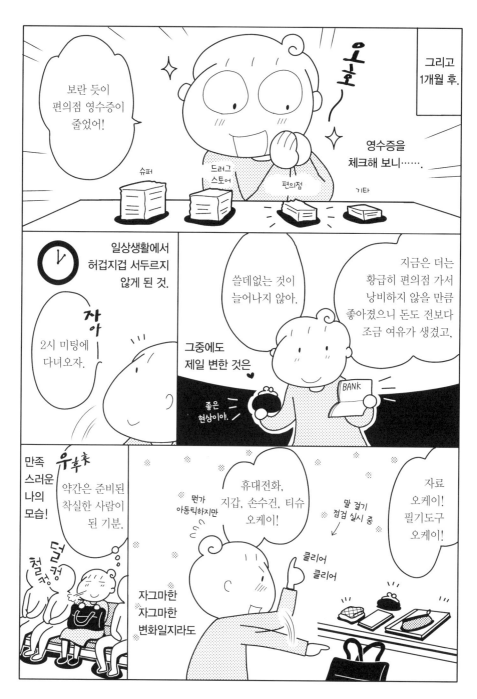

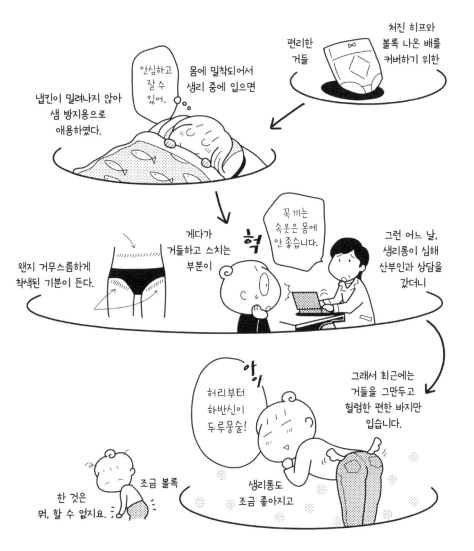

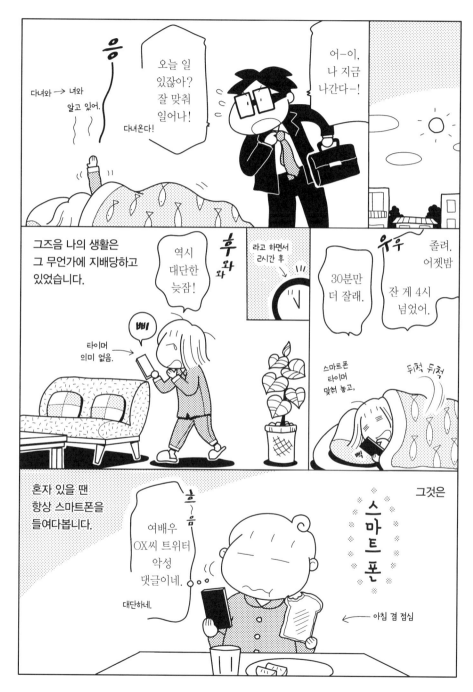

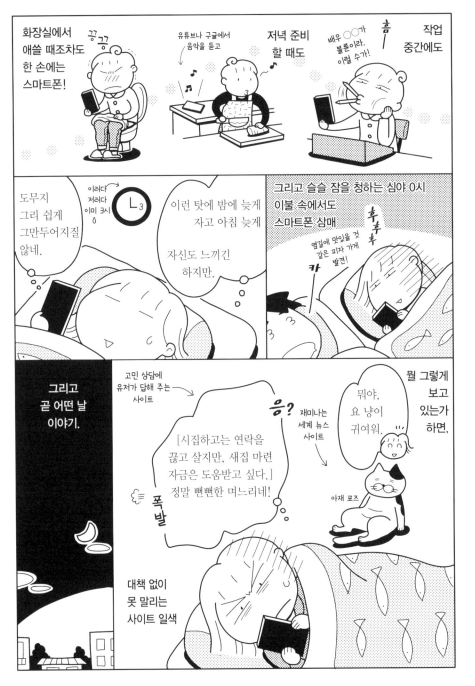

화장실에서 애쓸 때조차도 한 손에는 스마트폰!

끙끙

유튜브나 구글에서 음악을 듣고

저녁 준비 할 때도

배우 ○○가 불륜이라. 이럴 수가!

흠

작업 중간에도

도무지 그리 쉽게 그만두어지질 않네.

이러다 저러다 이미 ㅋ시

이런 탓에 밤에 늦게 자고 아침 늦게

자신도 느끼긴 하지만.

그리고 슬슬 잠을 청하는 심야 0시 이불 속에서도 스마트폰 삼매

후후후

옆길에 맛있을 것 같은 피자 가게 발견!

캬

그리고 곧 어떤 날 이야기.

고민 상담에 유저가 답해 주는 사이트

응?

재미나는 세계 뉴스 사이트

[시집하고는 연락을 끊고 살지만, 새집 마련 자금은 도움받고 싶다.] 정말 뻔뻔한 며느리네!

폭발

대책 없이 못 말리는 사이트 일색

뭘 그렇게 보고 있는가 하면,

뭐야, 요 냥이 귀여워.

아재 포즈

078

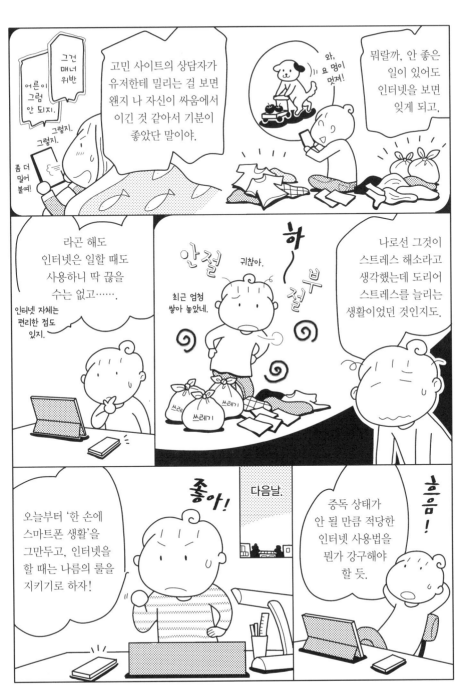

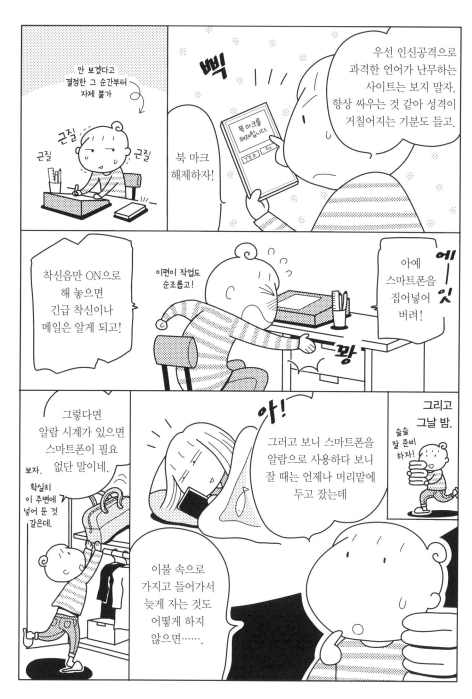

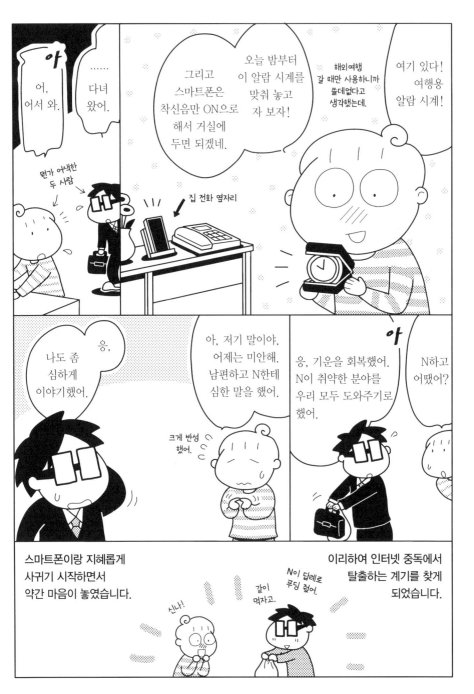

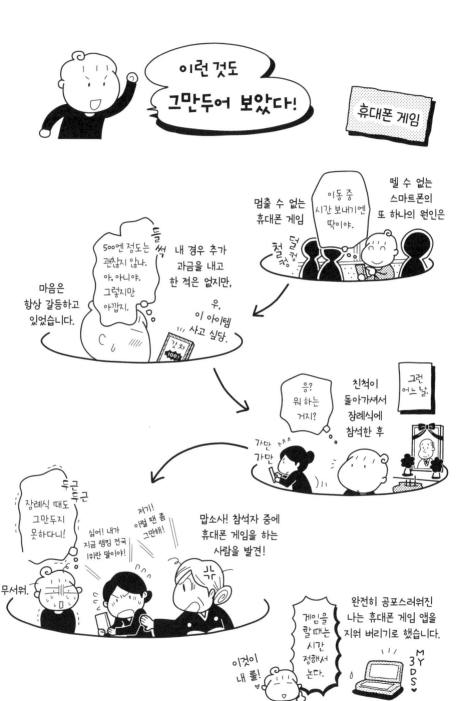

이런 것도
그만두어 보았다!

휴대폰 게임

멈출 수 없는
휴대폰 게임

이동 중
시간 보내기엔
딱이야.

뗄 수 없는
스마트폰의
또 하나의 원인은

500엔 정도는
괜찮지 않나.
아, 아니야.
그렇지만
아깝지.

내 경우 추가
과금을 내고
한 적은 없지만,

우,
이 아이템
사고 싶당.

마음은
항상 갈등하고
있었습니다.

응?
뭐 하는
거지?

친척이
돌아가셔서
장례식에
참석한 후

그런
어느 날.

장례식 때도
그만두지
못하다니!

싫어! 내가
지금 랭킹 전국
1위란 말이야!

저기!
이럴 땐 좀
그만해!

맙소사! 참석자 중에
휴대폰 게임을 하는
사람을 발견!

무서워.

완전히 공포스러워진
나는 휴대폰 게임 앱을
지워 버리기로 했습니다.

게임을
할 때는
시간
정해서
논다.

이것이
내 룰!

083

제 2 장에서 그만두어 본 것

☑ 파운데이션

☑ '나는 ○○는 어울리지 않아.'라고 하는 고정 관념

☑ 손쉽게 코디 할 수 없는 개성 있는 옷만을 고집하며 사는 것

☑ 편의점에서 이것저것 생각 없이 사는 것

☑ 스마트폰 끼고 살기

 ☑ 매일 밤 맥주 ☑ 투어 여행
 ☑ 백설탕 ☑ 거들
 ☑ 휴대폰 게임

그 밖에 이런 것도
그만두어 보다!

화장 파우치
가지고 다니기
넣고 다니는
것은 오로지
립스틱만

신발, 속옷
통신 판매

이런저런
편안함으로
조금씩!

몸도 마음도
가벼워졌다.

제3장

마음속도
그만두어 보았다!

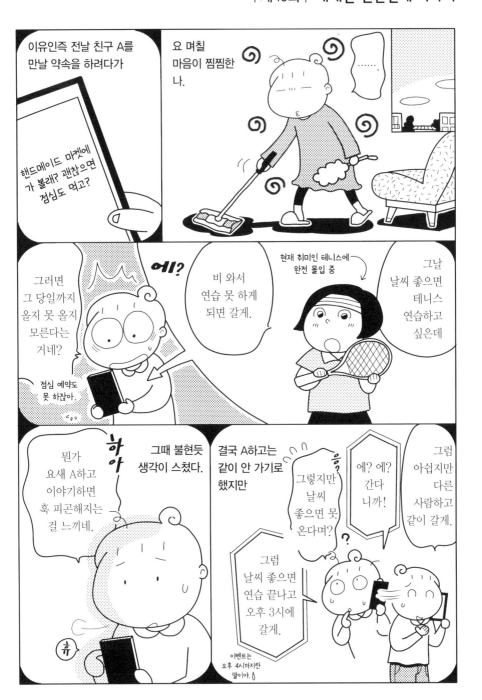

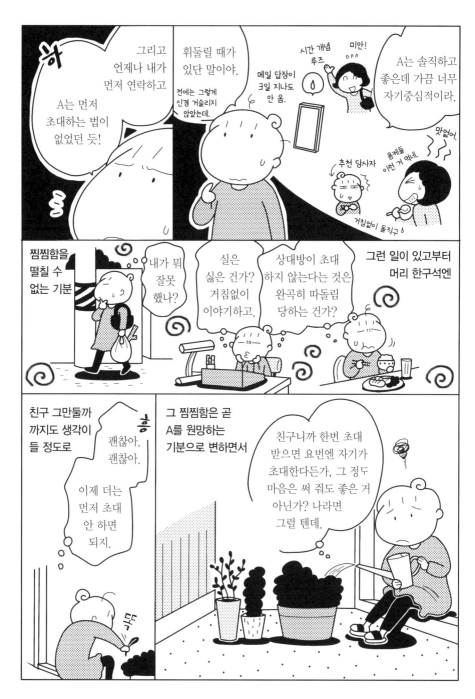

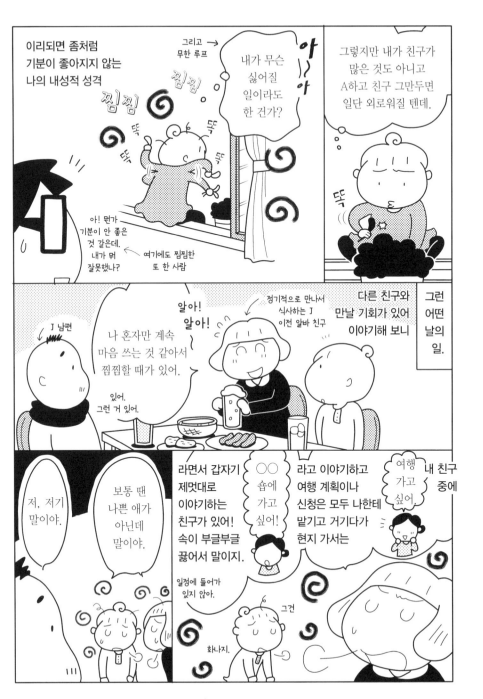

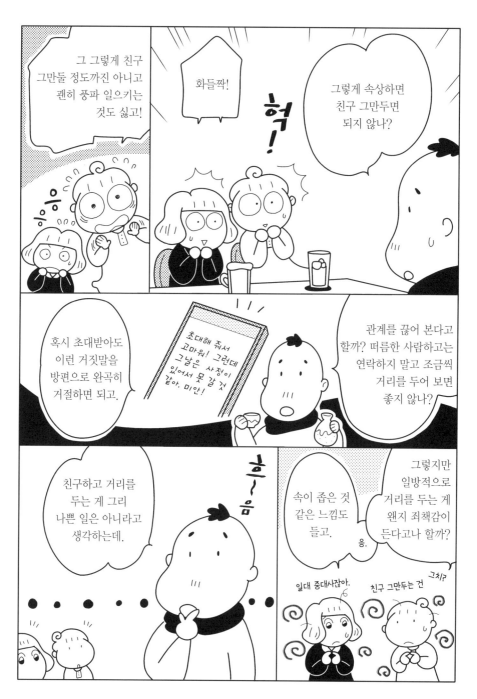

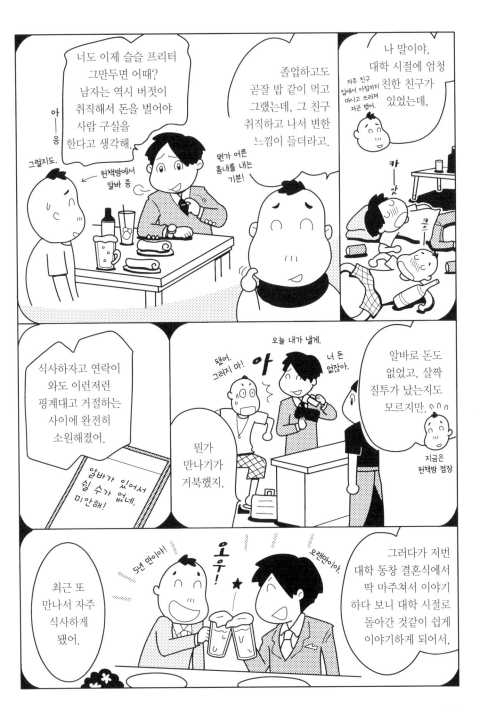

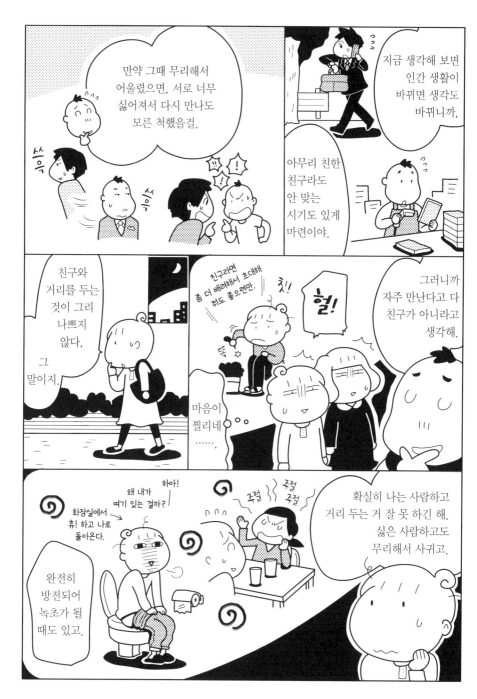

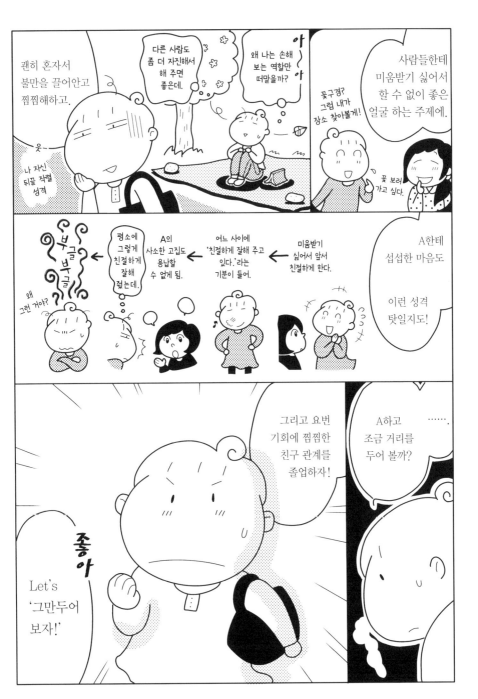

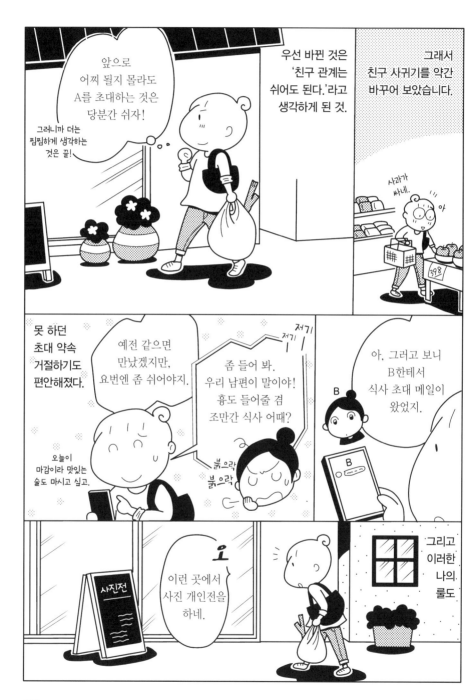

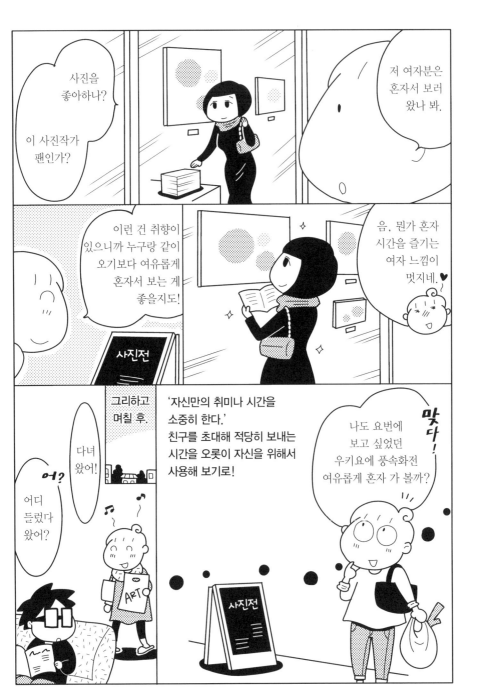

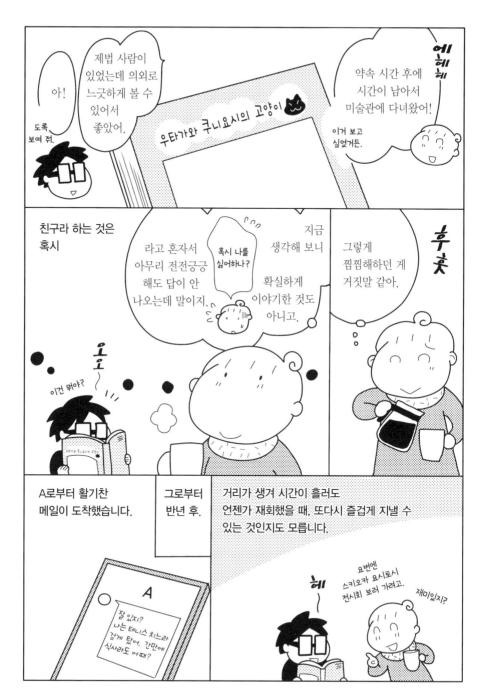

이런 것도
그만두어 보았다!

부정부터
하는 것

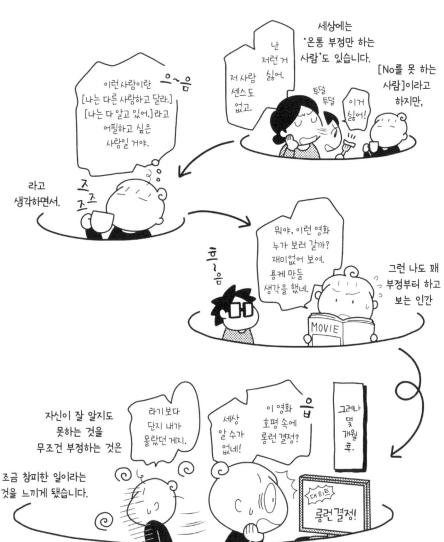

세상에는
*온통 부정만 하는
사람*도 있습니다.

[No를 못 하는
사람]이라고
하지만,

난
저런 거
싫어.
저 사람
센스도
없고.

투덜
투덜

이거
싫어!

으~음

이런 사람이란
[나는 다른 사람하고 달라.]
[나는 다 알고 있어.]라고
어필하고 싶은
사람일 거야.

라고
생각하면서.

조
조

뭐야, 이런 영화
누가 보러 갈까?
재미없어 보여.
용케 만들
생각을 했네.

흐~음

그런 나도 꽤
부정부터 하고
보는 인간

자신이 잘 알지도
못하는 것을
무조건 부정하는 것은

조금 참피한 일이라는
것을 느끼게 됐습니다.

라기보다
단지 내가
몰랐던 게지.

세상
알 수가
없네!

이 영화
호평 속에
롱런결정?

음

그러나
몇
개월
후.

대히트
롱런결정!

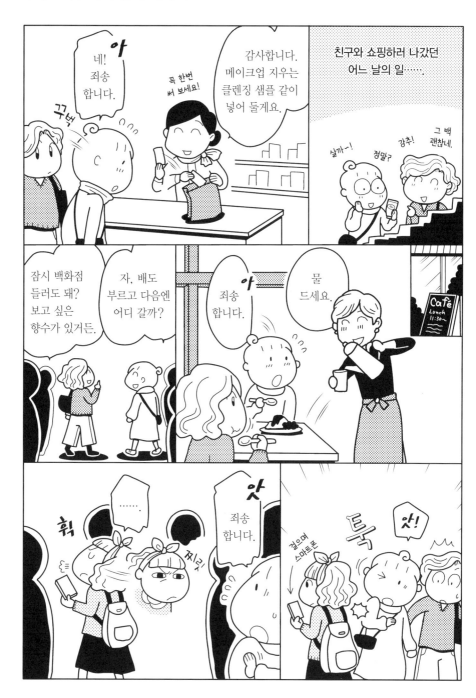

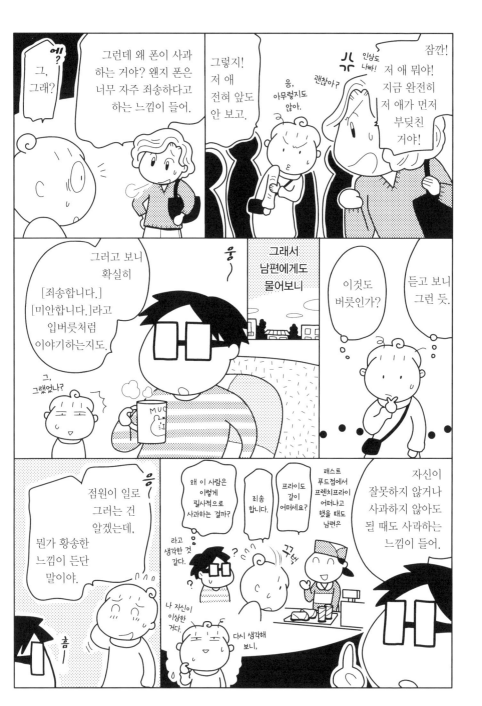

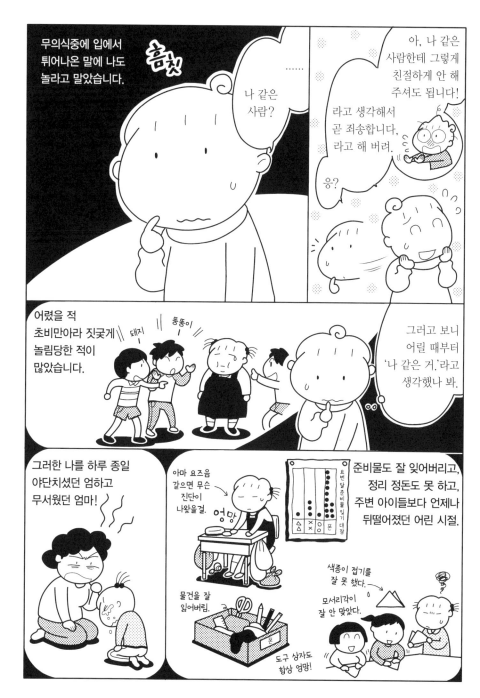

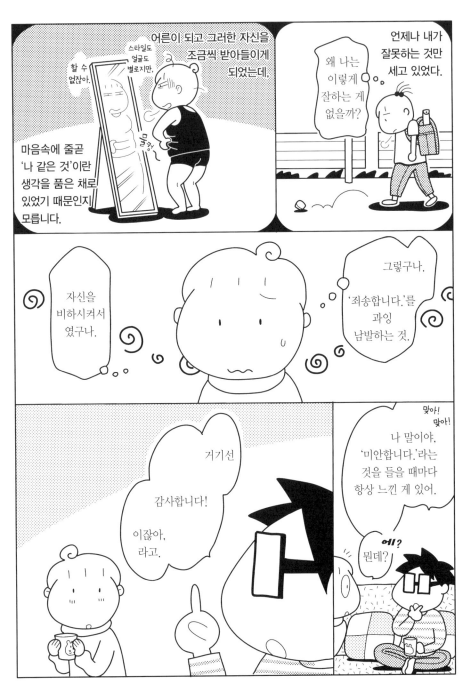

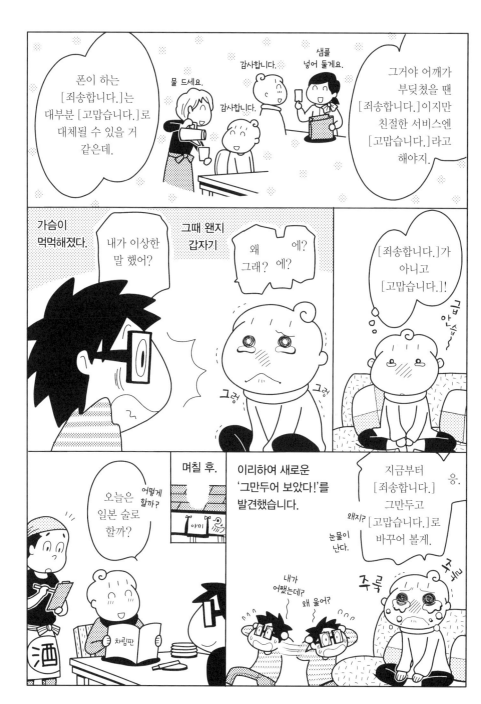

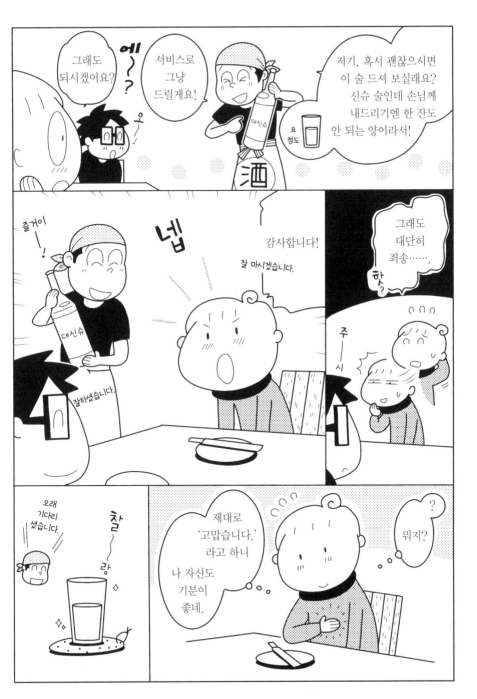

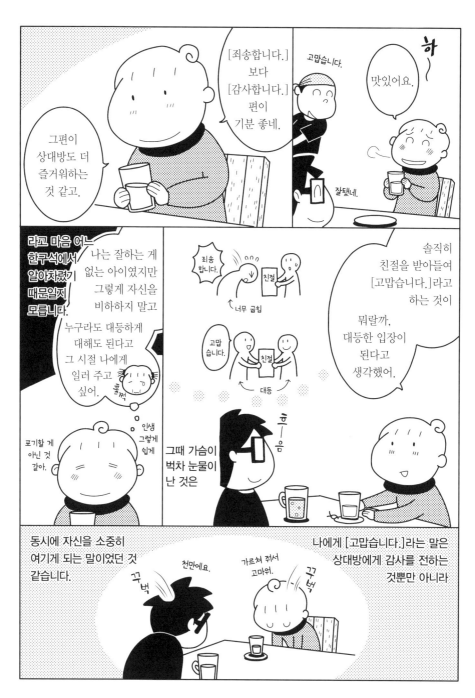

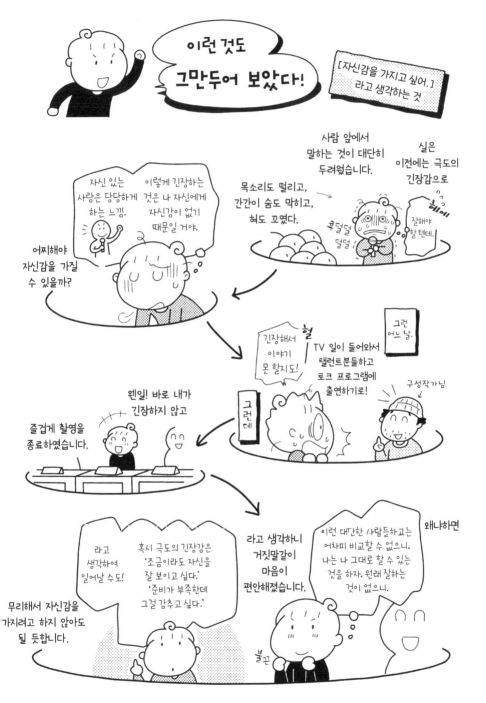

이런 것도
그만두어 보았다!

[자신감을 가지고 싶어.]
라고 생각하는 것

사람 앞에서
말하는 것이 대단히
두려웠습니다.

실은
이전에는 극도의
긴장감으로

자신 있는
사람은 당당하게
하는 느낌.

이렇게 긴장하는
것은 나 자신에게
자신감이 없기
때문일 거야.

목소리도 떨리고,
간간이 숨도 막히고,
혀도 꼬였다.

잘해야
할 텐데.

어찌해야
자신감을 가질
수 있을까?

긴장해서
이야기
못 할지도!

헐

그런
어느 날.

TV 일이 들어와서
탤런트분들하고
토크 프로그램에
출연하기로!

구성작가님

그런데

웬일! 바로 내가
긴장하지 않고

즐겁게 촬영을
종료하였습니다.

라고
생각하여
일어날 수도!

혹시 극도의 긴장감은
'조금이라도 자신을
잘 보이고 싶다.'
'준비가 부족한데
그걸 감추고 싶다.'

라고 생각하니
거짓말같이
마음이
편안해졌습니다.

이런 대단한 사람들하고는
어차피 비교할 수 없으니,
나는 나 그대로 할 수 있는
것을 하자, 원래 잘하는
것이 없으니.

왜냐하면

무리해서 자신감을
가지려고 하지 않아도
될 듯합니다.

불끈

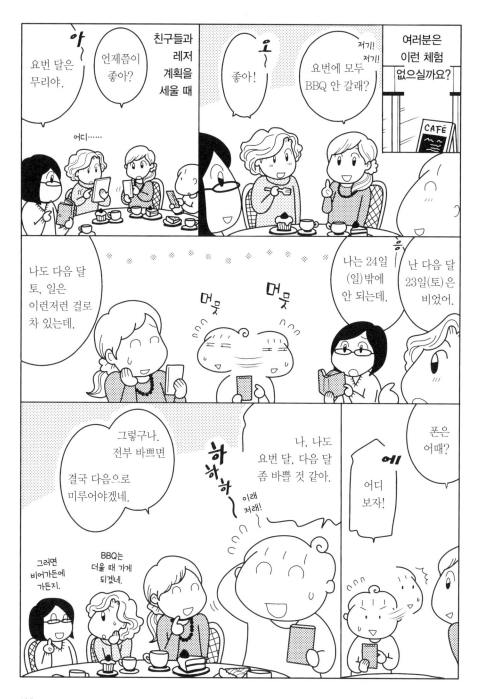

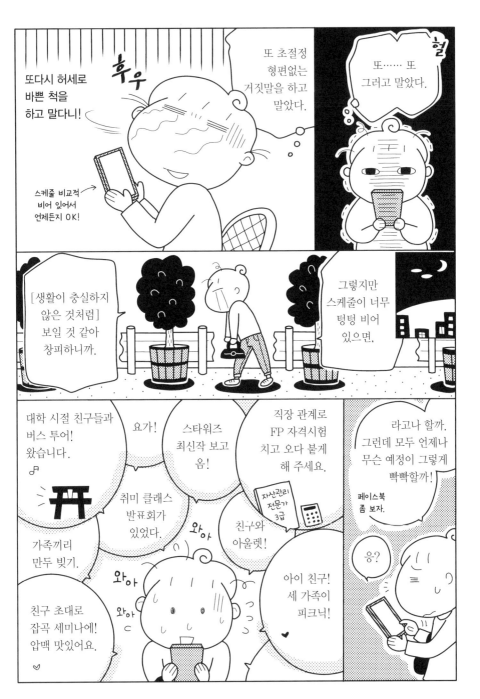

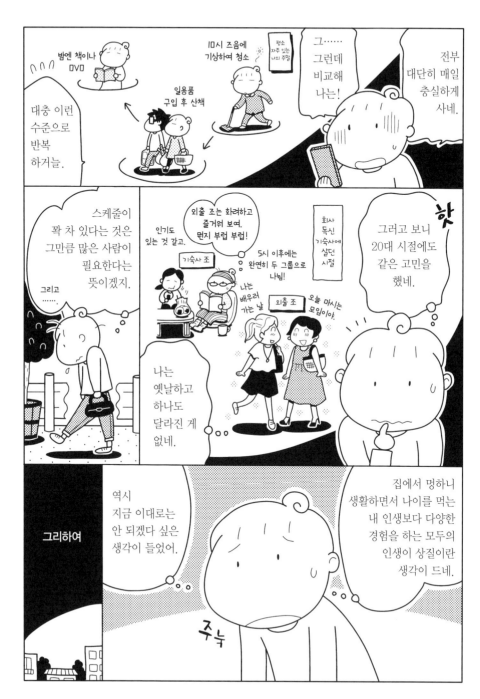

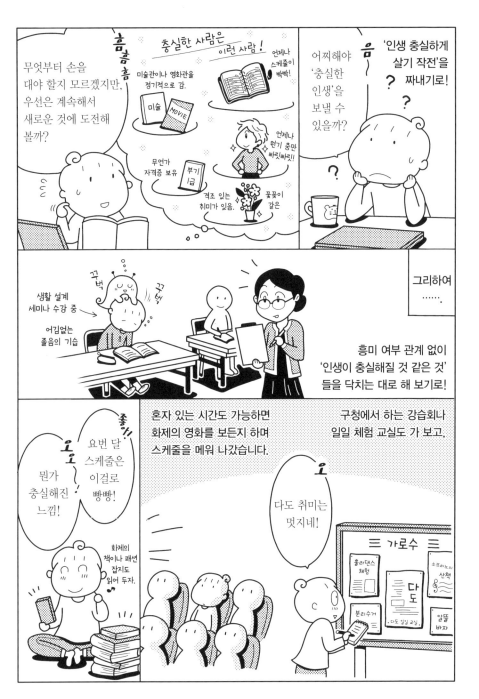

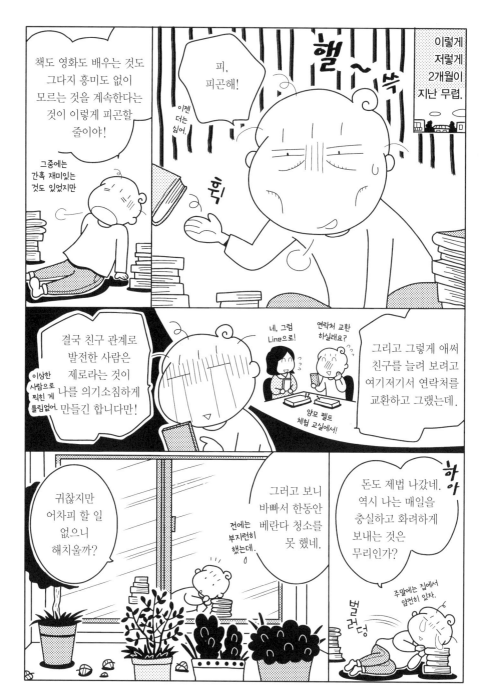

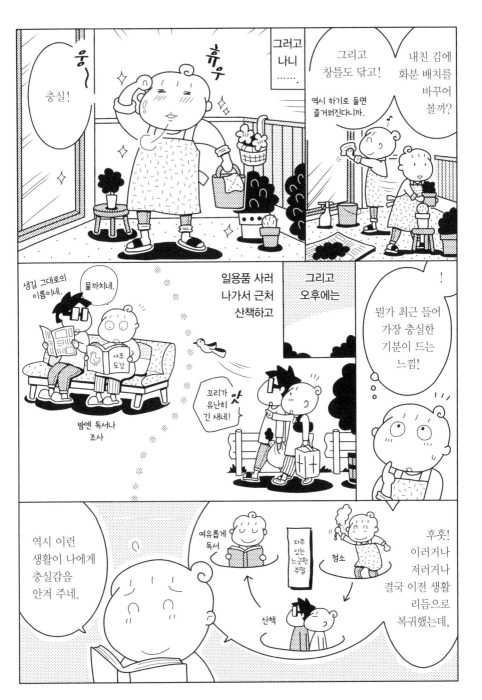

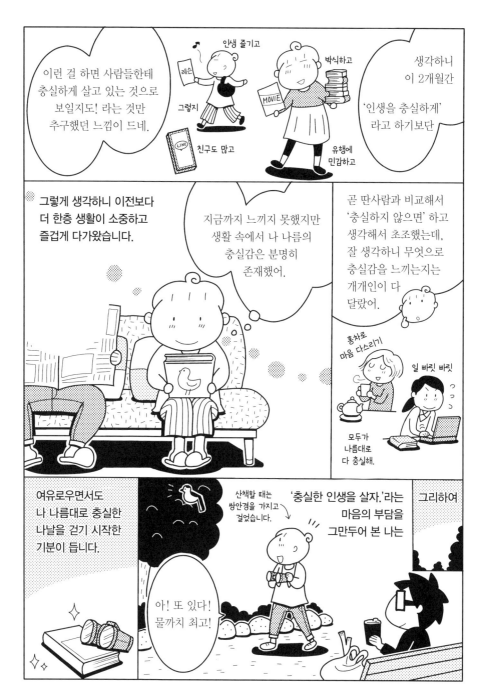

이런 것도 그만두어 보았다!

밤늦게 자는 것

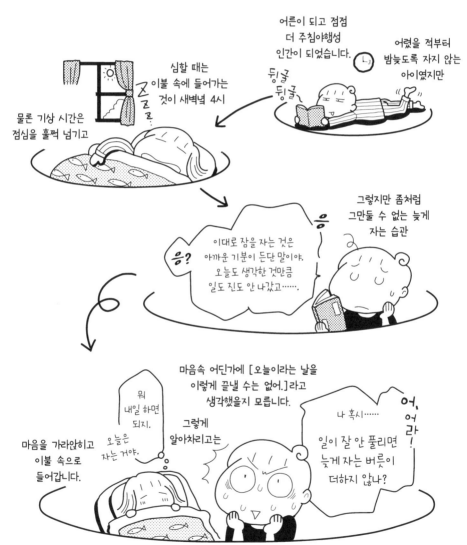

어른이 되고 점점 더 주침야행성 인간이 되었습니다.

어렸을 적부터 밤늦도록 자지 않는 아이였지만

심할 때는 이불 속에 들어가는 것이 새벽녘 4시

물론 기상 시간은 점심을 훌쩍 넘기고

응?

응

이대로 잠을 자는 것은 아까운 기분이 든단 말이야. 오늘도 생각한 것만큼 일도 진도 안 나갔고……

그렇지만 좀처럼 그만둘 수 없는 늦게 자는 습관

마음속 어딘가에 [오늘이라는 날을 이렇게 끝낼 수는 없어.]라고 생각했을지 모릅니다.

나 혹시…… 일이 잘 안 풀리면 늦게 자는 버릇이 더하지 않나?

어, 어, 라!

그렇게 알아차리고는

뭐 내일 하면 되지. 오늘은 자는 거야.

마음을 가라앉히고 이불 속으로 들어갑니다.

112

제3장에서 그만두어 본 것

- ☑ 애매한 친구 관계
- ☑ '죄송합니다.'라고 곧 사과하는 것
- ☑ '충실해야 한다.'라고 생각하는 것
 - ☑ 부정부터 하고 보는 것
 - ☑ '자신이 없어.'라고 생각하는 것
 - ☑ 밤늦게 자는 것(야행성 습관)

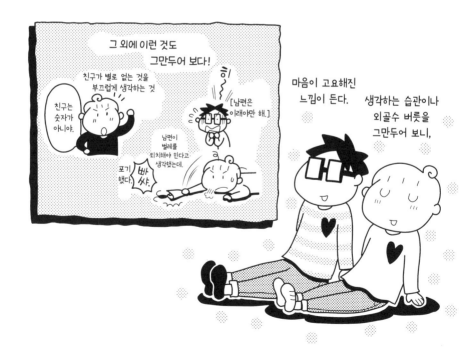

그 외에 이런 것도 그만두어 보다!

친구가 별로 없는 것을 부끄럽게 생각하는 것

친구는 숫자가 아니야.

힝

[남편은 이래야만 해.]

남편이 벌레를 퇴치해야 한다고 생각했는데.

포기했다.

빠샤

마음이 고요해진 느낌이 든다.

생각하는 습관이나 외골수 버릇을 그만두어 보니,

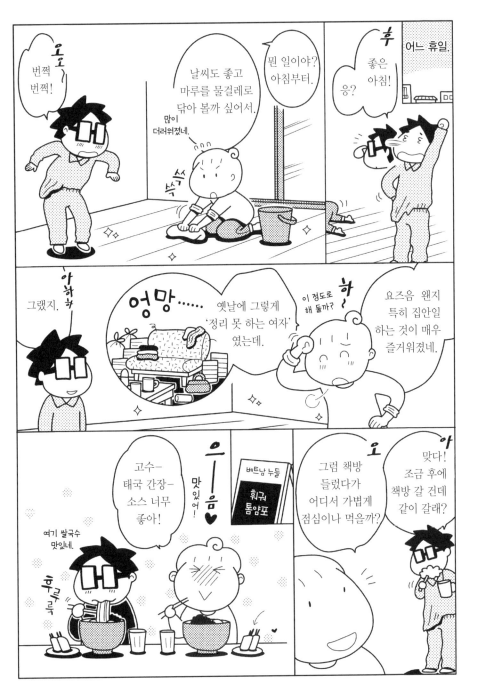

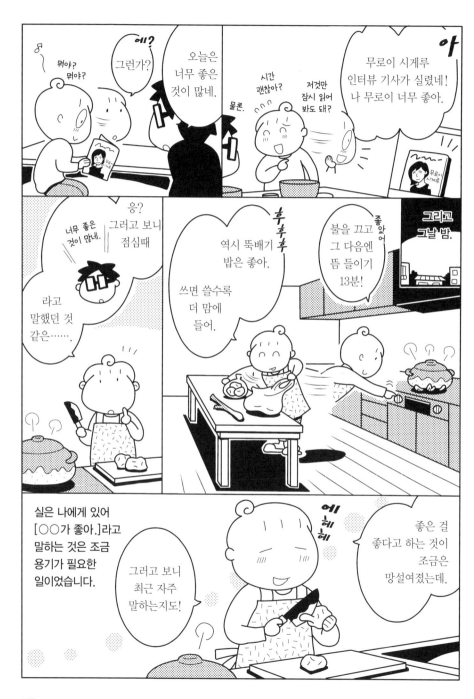

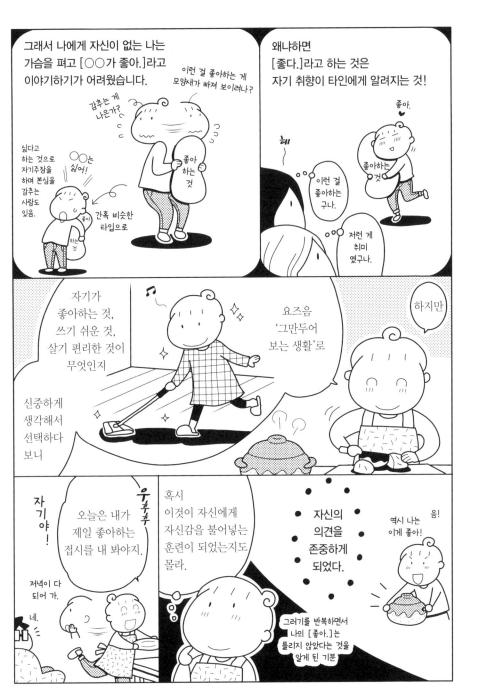

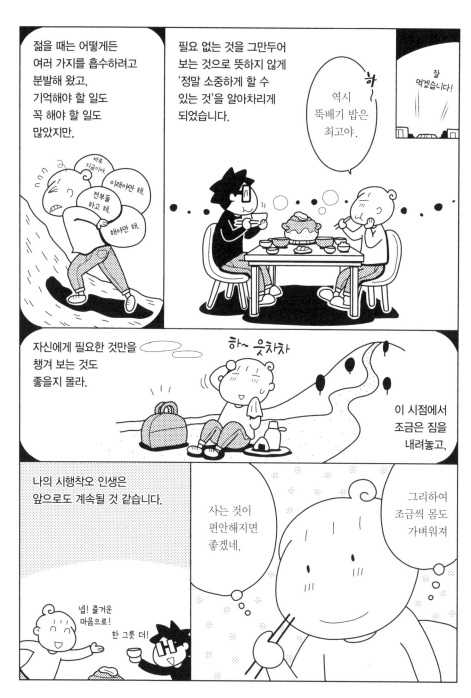

마 치 며

[그만두어 보았습니다!]를
읽어 주셔서 감사합니다.

최근에 제가 펴낸 책들, [다이어트] [정리 정돈], 그리고 [그만두어
보았습니다!]는 모두 스스로의 삶과 생활을 돌아보며 자신과 직면
해 보는 내용의 것들이었습니다. 이 작품들을 쓰고 그릴 때마다 할
수 있는 일이 늘어나고, 마음이 편안해지고, 나 자신과 생활 자체
가 변하면서 삶이 편해진 것 같은 기분이 듭니다.

이런 기회를 만들어 주신 출판사와
언제나 웃는 얼굴로 끈기 있게 탈고를 기다려 주신 담당자님,
도와주신 많은 분, 지원해 주신 가족,
그리고 읽어 주신 여러분 정말 정말 감사합니다!

와 타 나 베 폰

정말 필요한 것이 보이기 시작하는
단순한 삶의 미학

그만두어 보았습니다!

초판 1쇄 발행 2019년 1월 8일
초판 2쇄 발행 2019년 4월 25일

지은이 와타나베 폰
옮긴이 이동인

펴낸이 박혜수
기획편집 이혜원 최여진 홍석인
디자인 엄미순 최효희
관리 이명숙
마케팅 석철호

펴낸곳 마리서사 출판등록 2014년 3월 25일 제300-2016-123호
주소 경기도 고양시 일산동구 호수로446번길 8-10, 1층
전화 02)334-4322(대표) **팩스** 031)907-4260 **홈페이지** www.keumdongbooks.com
페이스북 facebook.com/marieslibrary **블로그** blog.naver.com/marie1621

값 13,000원
ISBN 979-11-959767-0-6 03650

• 잘못된 책은 바꿔 드립니다.
• 이 책의 전부 또는 일부 내용을 재사용하려면 반드시 사전에 저작권사와 마리서사의 동의를 받아야 합니다.

이 도서의 국립중앙도서관 출판예정도서목록(CIP)은 서지정보유통지원시스템 홈페이지(http://seoji.nl.go.kr)와
국가자료공동목록시스템(http://www.nl.go.kr/kolisnet)에서 이용하실 수 있습니다. (CIP제어번호: CIP2018041143)